美術家傳記叢書 II ｜ 歷 史・榮 光・名 作 系 列

蒲添生
〈詩人局部〉

蒲宜君 著

臺南市政府文化局 ｜ 策劃　　藝術家出版社 ｜ 執行編輯

名家輩出・榮光傳世

隨著原臺南縣市合併升格為直轄市，臺南市美術館籌備委員會也在二〇一一年正式成立；這是清德主持市政宣示建構「文化首都」的一項具體行動，也是回應臺南地區藝文界先輩長期以來呼籲成立美術館的積極作為。

面對臺灣已有多座現代美術館的事實，臺南市美術館如何凸顯自我優勢，與這些經營有年的美術館齊驅並駕，甚至超越巔峰？所有的籌備委員一致認為：臺南自古以來為全臺首府，必須將人材薈萃、名家輩出的歷史優勢澈底發揮；《歷史・榮光・名作》系列叢書的出版，正是這個考量下的產物。

去年本系列出版第一套十二冊，計含：林朝英、林覺、潘春源、小早川篤四郎、陳澄波、陳玉峰、郭柏川、廖繼春、顏水龍、薛萬棟、蔡草如、陳英傑等人，問世以後，備受各方讚美與肯定。今年繼續推出第二系列，同樣是挑選臺南具代表性的先輩畫家十二人，分別是：謝琯樵、葉王、何金龍、朱玖瑩、林玉山、劉啓祥、蒲添生、潘麗水、曾培堯、翁崑德、張雲駒、吳超群等。光從這份名單，就可窺見臺南在臺灣美術史上的重要地位與豐富性；也期待這些藝術家的研究、出版，能成為市民美育最基本的教材，更成為奠定臺南美術未來持續發展最重要的基石。

感謝為這套叢書盡心調查、撰述的所有學者、研究者，更感謝所有藝術家家屬的全力配合、支持，也肯定本府文化局、美術館籌備處相關同仁和出版社的費心盡力。期待這套叢書能持續下去，讓更多的市民瞭解臺南這個城市過去曾經有過的歷史榮光與傳世名作，也驗證臺南市美術館作為「福爾摩沙最美麗的珍珠」，斯言不虛。

臺南市市長 賴清德

綻放臺南美術榮光

有人說，美術是最神祕、最直觀的藝術類別。它不像文學訴諸語言，沒有音樂飛揚的旋律，也無法如舞蹈般盡情展現肢體，然而正是如此寧靜的畫面，卻蘊藏了超乎吾人想像的啟示和力量；它可能隱喻了歷史上的傳奇故事，留下了史冊中的關鍵紀實，或者是無心插柳的創新，殫精竭慮的巧思，千百年來，這些優秀的美術作品並沒有隨著歲月的累積而塵埃漫漫，它們深藏的劃時代意義不言而喻，並且隨著時空變遷在文明長河裡光彩自現，深邃動人。

臺南是充滿人文藝術氛圍的文化古都，各具特色的歷史陳跡固然引人入勝，然而，除此之外，不同時期不同階段的藝術發展、前輩名家更是古都風采煥發的重要因素。回顧過往，清領時期林覺逸筆草草的水墨畫作、葉王被譽為「臺灣絕技」的交趾陶創作，日治時期郭柏川捨形取意的油畫、林玉山典雅麗緻的膠彩畫，潘春源、潘麗水父子細膩生動的民俗畫作，顏水龍、陳玉峰、張雲駒、吳超群……，這些名字不僅是臺南文化底蘊的築基，更是臺南、臺灣美術與時俱進、百花齊放的見證。

我們不禁要問，是什麼樣的人生經驗，什麼樣的成長歷程，才能揮灑如此斑斕的彩筆，成就如此不凡的藝術境界?《歷史‧榮光‧名作》美術家叢書系列，即是為了讓社會大眾更進一步了解這些大臺南地區成就斐然的前輩藝術家，他們用生命為墨揮灑的曠世名作，究竟蘊藏了怎樣的人生故事，怎樣的藝術理念？本期接續第一期專輯，以學術為基底，大眾化為訴求，邀請國內知名藝術史家執筆，深入淺出的介紹本市歷來知名藝術家及其作品，盼能重新綻放不朽榮光。

臺南市美術館仍處於籌備階段，我們推動臺南美術發展，建構臺南美術史完整脈絡的的決心和努力亦絲毫不敢停歇，除了館舍硬體規劃、館藏充實持續進行外，《歷史‧榮光‧名作》這套叢書長時間、大規模的地方美術史回溯，更代表了臺南市美術館軟硬體均衡發展的籌設方向與企圖。縣市合併後，各界對於「文化首都」的文化事務始終抱持著高度期待，捨棄了短暫的煙火、譁眾的活動，我們在地深耕、傳承創新的腳步，仍在豪邁展開。

臺南市政府文化局長　葉澤山

目 錄

海民　1940年

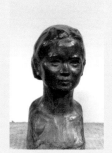

妻子像　1941年

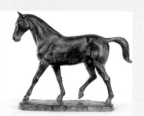

駿馬　1967年

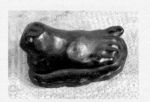

足　1952年

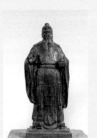

孔子像　1975年

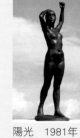

陽光　1981年

1931-40　　　1941-50　　　1951-60　　　1961-70

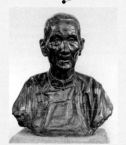

陳老太太　1944年

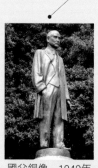

國父銅像　1949年

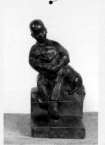

幼童抱犬　1956年

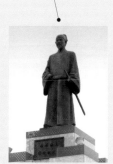

延平郡王鄭成功銅像
1957年

春之光　1958年

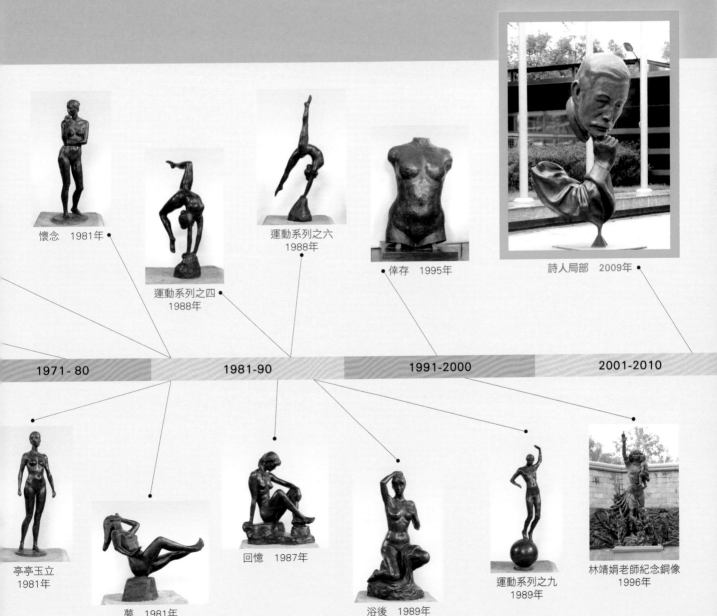

懷念 1981年

運動系列之六 1988年

運動系列之四 1988年

倖存 1995年

詩人局部 2009年

1971- 80　　1981-90　　1991-2000　　2001-2010

亭亭玉立 1981年

夢 1981年

回憶 1987年

浴後 1989年

運動系列之九 1989年

林靖娟老師紀念銅像 1996年

1.
蒲添生名作——
〈詩人局部〉

蒲添生
詩人局部

2009　銅
230（H）×135（L）×115（W）cm
〈詩人局部〉是由蒲添生的三子蒲浩志構想，將〈詩人〉頭像及托腮手部騰空而起，獨立為「詩人局部」，放大後置於成功大學光復校區校門口。（蒲子超攝影）

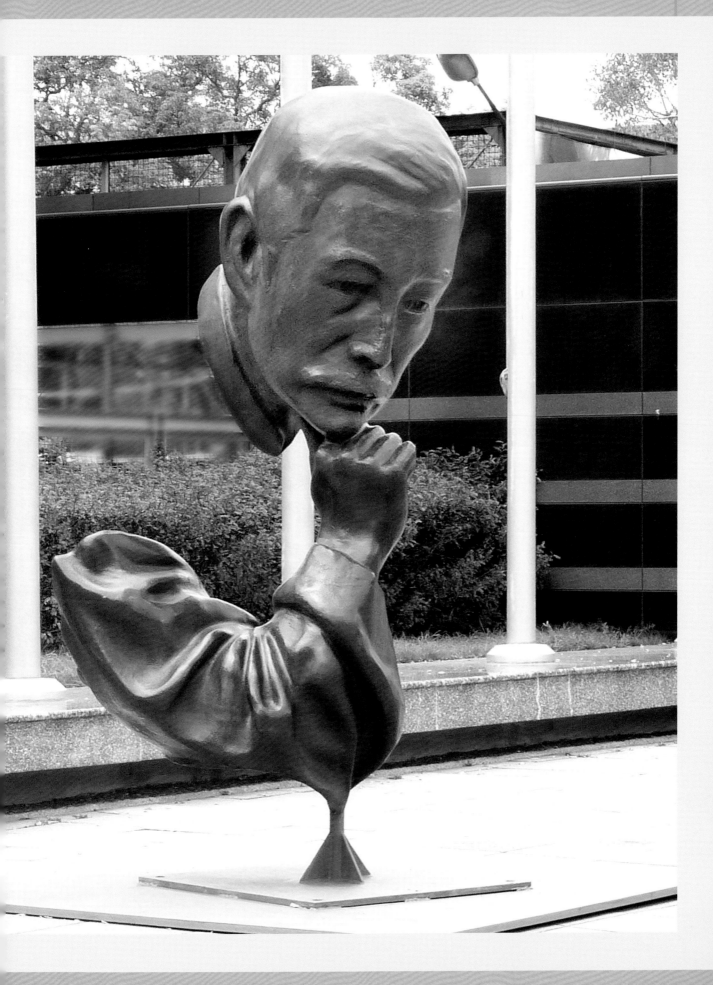

　　臺灣的西洋人體雕塑發展，由西洋經日本傳遞到臺灣，進而生根發芽，並發展出不同的表現形式和意涵，其中蒲添生扮演了重要的角色。他在二次大戰期間由日本返臺，當時臺灣雕塑界還屬於披荊斬棘的階段，他即熱忱的投入培養雕塑人才的教育講習工作，實為臺灣雕塑的拓荒者。他更積極創作不懈，從名人紀念像、古典人體像到生活趣味之作品等，一生作品豐富且具備多元面貌。

　　被譽為臺灣雕塑的拓荒者——蒲添生，他青年時期赴日本帝國美術學校（今武藏野藝術大學）習藝，在學習過程中，因為看到一道陽光灑下，照見隔壁的雕塑教室，讓他深刻體會到沐浴在陽光下的人體雕塑之美，而決心投入雕塑領域，這也扭轉了他的整個人生，以及後來的臺灣雕塑史。他追隨與他情同父子的恩師朝倉文夫（1883-1964）十年的私塾訓練，學到嚴格及完整的西洋雕塑基礎。

▌東方的沉思者〈詩人〉

　　蒲添生一生堅持以泥塑方式，投入大量的時間從事人體雕塑創作，早期他在日本的創作多數已遺失，一件以曲折的長袍表現思維流動起伏的〈詩人〉作品為例，此作被譽為東方的沉思者，首次在日本完成，而在臺灣重塑，這件作品為何在一九四七年之後，深藏在衣櫃長達四十年之久，如何重見天日？背後則有一段故事。

　　〈詩人〉一作是以留日棄醫從文的作家，原名周樹人的魯迅為靈感的塑像。本作品以作家穿著長袍托腮思考的動作，傳達出思想者凝神靜思的動人氣質，〈詩人〉的前身是一件提名為〈文豪魯迅〉之作品，完成於一九三九年，曾參加在東京舉辦的「第十三回朝倉雕塑塾展覽會」，深獲老師朝倉文夫讚賞。

　　一九四一年，蒲添生於戰亂中搭乘輪船返臺時未攜帶此〈文豪魯迅〉作品，只留下一幅照片（頁10右）。一九四七年在臺北鄭州路附近的工作室，他憑藉著照片及腦中記憶，並以大舅子陳重光（畫家陳澄波長子）穿著長袍

蒲添生於工作室工作情形
（劉信宏攝影）

為模特兒，重塑此像。

　　重塑〈詩人〉一像的意義，代表不忘在日本時期所受的思想上的新思維啟蒙，此重新所做之塑像質感更顯細膩，姿勢也顯的內蘊典雅，具有雕塑家成熟的思維。一九四七年在臺北市中山堂第二屆全省美展中重新展出，並將作品題名為〈靜思〉（頁11），作品背後仍簽上「魯迅先生像」幾字。

　　〈靜思〉一作展出獲得好評，塑像中的詩人寧靜的沉思著，但是詭譎的時代變遷卻引起騷動不安。一九四七年意識型態對峙的政治氛圍之下，此作也因公開展出而遭到匿名檢舉，加上岳父陳澄波在二二八事件中不幸犧牲，在遺書中叮嚀蒲添生「氣有稍強」，相勸要為藝術及家庭隱忍。一九五〇年後戒嚴時期開始，蒲添生將這件作品密藏起來，長年深鎖在衣櫃裡，從此不見天日，這也成為雕塑家深藏於心中的祕密。時代變遷，直到社會風氣漸漸

自由，一九八三年，由留學法國的長子雕塑家蒲浩明攜往巴黎，入選法國藝術家沙龍，此時重新命名為〈詩人〉，作品自此重見陽光，一九九五年獲高雄市立美術館典藏。

此作品有著文學家清癯的臉龐、微凹的太陽穴、緊抿的雙唇，以及長袍皺褶代表著文人的氣質、神韻的掌握。觀察當年的〈文豪魯迅〉，有一股豪邁之氣，隱隱呈現對抗時代潮流的傲骨，而一九四七年重新創作的〈詩人〉，在兩件作品相隔八年時間的歷練之下，已呈現另一股含蓄凝斂的氣質。穿過歷史的扉頁，作品隱喻了時代的氛圍與雕塑家在不同生命階段的追尋。

蒲添生曾說：「這尊像我用了許多想法來呈現，而曲折的長袍，主要是表現東方人的風度。」塑此像時，蒲添生也參考許多魯迅文學作品，例如《阿Q正傳》、《狂人日記》等。〈詩人〉為全身坐姿，長袍蜿蜒，可說是東方的沉思者。對照於西方雕塑家羅丹（Auguste Rodin, 1840-1917）的〈沉思者〉，羅丹以裸體的方式表達，肌肉發達起伏明顯，強烈的思緒是看得見

[右頁圖]
詩人（72×38×28cm），創作於1947年。蒲添生回臺後重塑魯迅塑像，臺北市中山堂第二屆全省美展中即展出此作，名為〈靜思〉。1983年入選法國春季沙龍，此時重新命名為〈詩人〉。

[左圖]
羅丹的雕塑〈沈思者〉（藝術家出版社提供）

[右圖]
1939年蒲添生〈詩人〉之前身──當時在日本提名為〈文豪魯迅〉，參加在東京舉辦的「第十三回朝倉雕塑塾展覽會」原作石膏，剪報下方印有「文豪魯迅」四字為題。

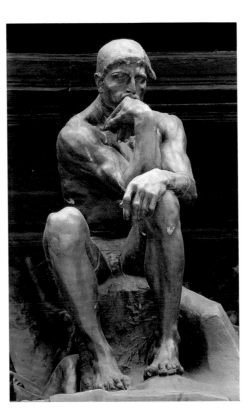

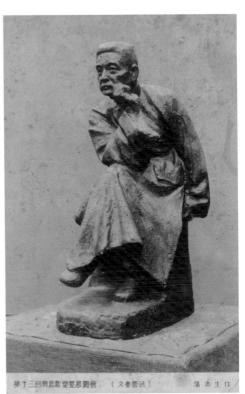

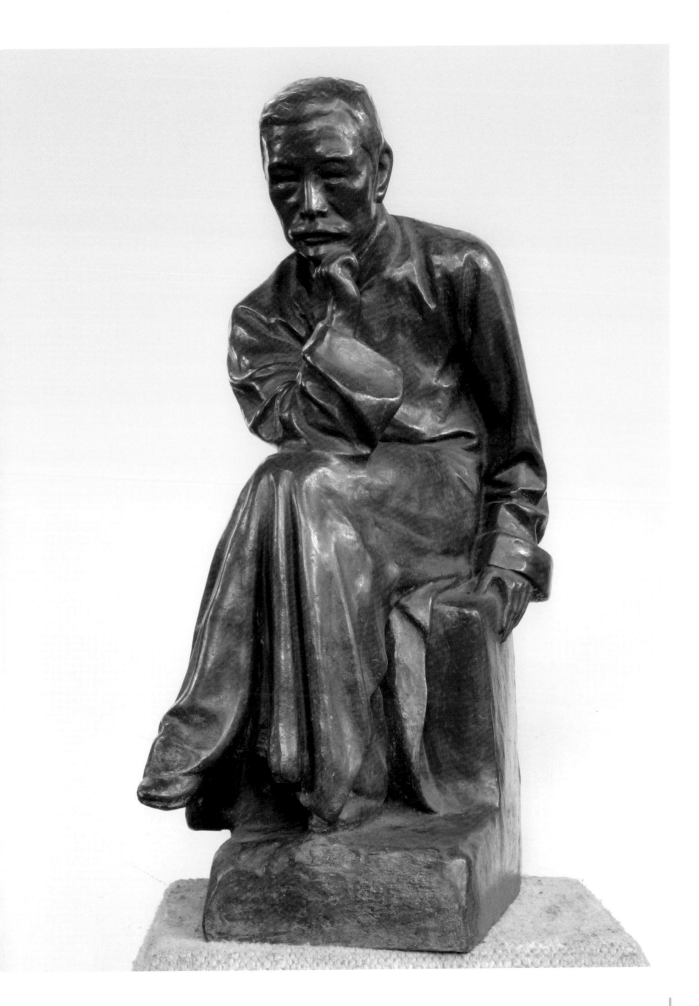

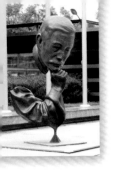

的。而在蒲添生的〈詩人〉中，長袍皺褶有傳達內心世界之思路的作用，長袍是一種歷史，也是一種文化包袱的象徵隱喻，透過外在衣服表達內面深沉的思緒及文化的沉澱。羅丹的〈沉思者〉是緊張地思索著，為有著強大逼力的生命體。至於〈詩人〉，其意境是寧靜致遠和溫柔敦厚，象徵對自我內在深層的聆聽，它無形中表達一種文化投射，有其精神與感情的內涵孕育其中。

〈詩人〉一作雖參考魯迅的肖像，神韻神似，但作品藝術深度，並不是來自於對象的相似度，而是出自於雕塑家對於一位思想者情感和思維的掌握。他所要展現的是敬佩一位勇於挑戰千年封建體制的思想家，或許雕塑家不是為了為特定人物塑像，而是藉由一個對於反對禁錮於人的道統觀念思想者的描繪，抒發他在日本時期所受的新思維及思想啟迪。重塑的〈詩人〉，安置在蒲添生故居的庭園中，安靜地在草木環繞下思考。

臺南成功大學光復校區〈詩人局部〉

臺南成功大學光復校區〈詩人局部〉一作，是由蒲添生的三子蒲浩志構想，擷取沉思聚焦，另外呈現一種當代感，給予觀賞者想像的空間。將〈詩人〉頭像及托腮手部的部分，騰空而起，獨立為〈詩人局部〉，呈現嶄新的手法，由原作72公分，放大為230公分的銅像，作為蕭瓊瑞教授所策劃「世代對話──2009校園環境藝術節」的參展作品，而接受成大典藏，永久陳列於臺南成功大學光復校區大門口。

〈詩人局部〉顯現了現代的意涵，也顯現雕塑家對生命哲學的思考，寫實的作品化成了象徵寓意，巨大的頭部托腮懸空支撐，力學支撐點將詩人形塑成在空間中思想的「巨擘」，空間的體積感更為強化，令人聯想起詩人里爾克（Rainer Maria Rilke）曾經寫過的詩句：「…思想者的形體與思想都顯得何其沉重。騰空而起撐起思想的跳躍卻是如此畫過時空，思想者他用全部的力量──行動者的力量──在沉思。他的整個軀體彷彿一個頭顱…」。詩人靜默著，就如魯迅的名言：「當我沉默著的時候，我覺得充實；我將開口，同時感到空虛。」困難都還在他的腦海裡停泊著，思索解決之道的出現，思想

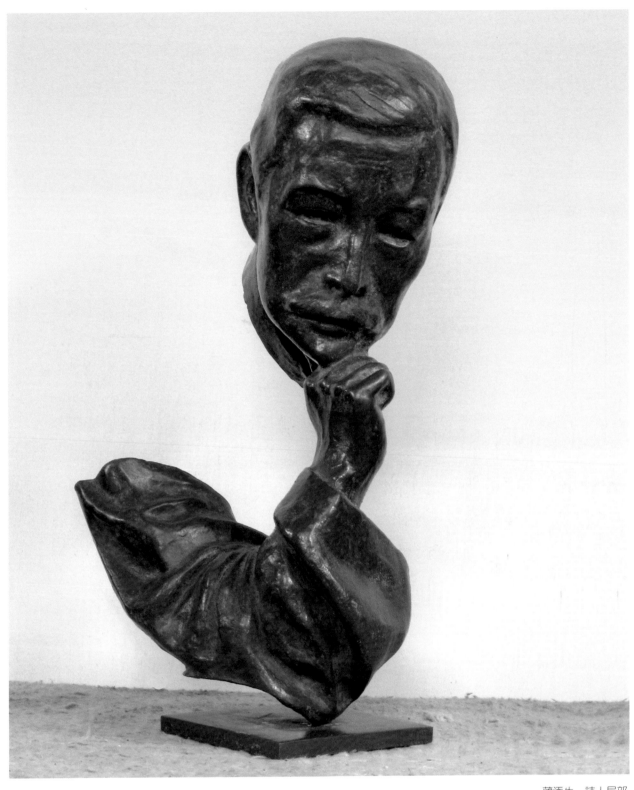

蒲添生　詩人局部
34×20×17cm

的力量，與雕塑形成了對話，塑像手部托住下巴的支點，像是頂住頭部巨大
的靈魂思潮。從一九三九年蒲添生創始〈文豪魯迅〉幾經波折，終於以〈詩
人局部〉當代形象陳列在成大校園中，提醒學子獨立思考的精神、敢於提問
的能力，更顯得意義深遠。

2.

人體美的信仰者
——蒲添生的生平

少年蒲添生與留日時期

● 美街少年，勇尋夢想

　　一九一二年六月十九日端午前一個風雨交加的早晨，暴雨導致淹水，幾乎淹到嬰兒蒲添生的鼻子，還好助產士及時趕到而被救起；響亮的哭聲劃破了寂靜，也開啟了雕塑家蒲添生不平凡的一生。

　　嘉義米街俗稱「美街」，日治時代文風鼎盛，唐山文化與大和文化在此激盪起火花。蒲添生居住於臺南州嘉義市北門町四丁目二百十一番地，祖父蒲榮玉為畫家兼佛像雕刻師。父親蒲嬰在美街開業「文錦」，為裱畫師，精於人像畫。蒲添生從小展露天分。少年蒲添生於一九二八至三一年間參與林玉山與嘉南畫友組織的「春萌畫會」（又稱嘉南春萌畫會），成員有林玉山、潘春源、黃靜山、朱芾亭、林東令等人，聚集於畫家林玉山家「風雅」裱畫社作畫。蒲添生以住家附近鬥雞場寫生之〈鬥雞〉，獲新竹美展首獎，該畫作構圖鮮活，充滿了潛在蓄勢待發的力量，就如英氣蓬勃的少年，只待時機展露天分。

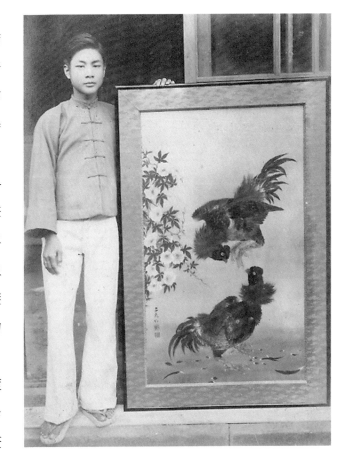

蒲添生1925年以住家附近鬥雞場寫生之〈鬥雞〉，獲新竹美展首獎。

　　當時榮獲帝展入選畫家陳澄波（1895-1947）由日本歸國，帶回後印象派的色彩與筆觸的表現觀念，強烈有力的畫作，震撼當時年輕人。加上林玉山赴日學習的影響，使蒲添生更加體認到，若要更進一步追求藝術上之突破，勢必東渡日本學習。在一個物資不充裕的時代，一般生活還是艱困。一九三一年初秋，蒲添生帶著簡單包袱不告而別，乘坐商船蓬萊丸號出海，摺扇書寫：「男兒立志出鄉關，學若不成誓不還」，以明心志。甲板上望著茫茫

蒲添生（後排右5戴帽者）少年時期與陳澄波（前排中著淺色西裝者）合影。

大海，不到二十歲年輕人的心中想必無限感觸。

當時日本引介歐美藝術，包括野獸派、巴黎畫派等西潮，瀰漫著自由主義的創作思想。學院派帝展以外光派為主；在野的二科會、草土社等，也廣泛接納其他風格思想之創作。當時臺灣藝術家多由日本的途徑吸取現代藝術之養分。在雕刻方面有兩股思潮：一為明治九年，工部美術學校因應現代化與義大利政府聘請之義大利籍雕塑教師任教，加上長昭守敬明治二十年（1887）由義大利學成返國，之後並任東京美術學校教授，引入寫實主義的古典風格。另一思潮是，在巴黎師事羅丹的荻原守衛引介回國開始，以及一九一六年高村光太郎留法返日，翻譯《羅丹語錄》，深深影響日本藝壇。

● 留日時期，雕塑之路

1 川端玉章私立畫塾1842-1913。

蒲添生留日先入東京川端畫學校[1]學習素描，隔年考入東京帝國美術學校（今武藏野藝術大學前身）日本畫科。當時水墨習作以俐落側鋒筆法完成，包含日本畫的經典元素，並臨摹明治初期京都寫生派大師幸野楳嶺的《百鳥畫譜》，採用虛實互用之筆墨，輕敷墨色赭石的技法，和諧優美。〈枇杷〉畫作姿態生動，展現枝葉榮枯與葉片方向的種種可能性。觀察力敏銳的蒲添生，或許將在膠彩畫上有一番成就，但命運卻為他開了另一扇窗。

隔壁教室就是雕塑科教室，蒲添生回憶平常門窗緊閉。「一天下午，天氣很熱，一扇窗打開了」他好奇朝裡頭望去，裸體模特兒站在中央，陽光透過日式校舍窗戶灑下，四周學生們安靜而專注的塑造著。他驚訝於造物者將人體塑造成理想美的化身，正是自己渴望追求的藝術境界。

留日時期蒲添生吸收著當時的藝術思潮，勤於參觀各大展覽與畫展，並對日本雕塑界最有聲望的名家朝倉文夫甚為欣賞。蒲添生曾為房東藤田塑像時談起希望進入朝倉門下，房東輾轉經過友人鷺谷及《文藝春秋》主筆田村松魚（文學家）引薦，終於見到朝倉先生本人。朝倉文夫向來以嚴格著稱，但蒲添生武士一般的面容與決心讓他印象深刻，在歷經老師給予的種種考驗與磨練後，一九三四年蒲添生終於如願進入私塾。

[上圖]
蒲添生1931年留日時期所作的紙本水墨習作（107×29.5cm×4）。

[下圖]
〈枇杷〉（46×66cm）為蒲添生1931年留日時期膠彩畫作。

朝倉曾自述：「以自然為對象、以真為美的表現，是永遠的藝術」，而當時雜誌《彫塑》21號評論：「以自然對象、以製作態度落實之後，呈現出自然的神祕感。」寫實的理念乃貫徹其自然為觀照的美感。日本雕塑現代化背景之下，朝倉文夫的雕塑，也代表了明治時期以來引進西方文化激盪出火花的時代。他依循傳統及嚴謹架構處理西洋傳入的人體雕塑，注入細膩之東方美學，技法上重視自然寫實的態度，冷靜客觀觀察對象物的變化及結構，由內而外自然流露出雕塑家直觀美感。

朝倉塾教學相當嚴謹，不反對學生畫素描，卻不強調素描練習，而直

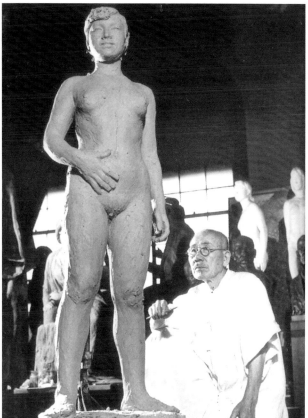

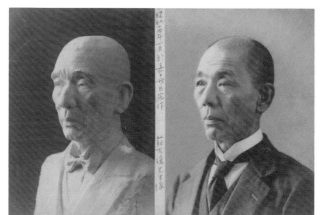

[左下圖]
朝倉文夫（Asakura
Fumio,1883-1964），出
生於日本大分縣大野郡，
1908年在東京美術學校
雕刻科以第一名畢業，作
品〈進化〉展現不凡風
格。畢業後活躍於雕刻
界。後擔任帝展審查委
員、東京美術學校教授、
帝國美術院會員等，昭和
23年榮獲文化勳章。一生
留下質與量驚人的作品。

接塑造接觸立體雕塑的掌握。學生長年打赤腳穿草鞋，以腳接觸地面掌握力
道。學生正面觀看模特兒，而要背對著模特兒進行塑造，訓練記憶能力，即
使沒有臨摹模特兒，其身體結構種種變化，都已牢牢記在藝術家腦海中。蒲
添生日後總是只著汗衫站著工作，也是由此訓練緣故。學徒制不僅是技法及
風格的傳授，是內化的人生觀及美的涵養的潛移默化，也是學徒養成教育之
特色。

　　學生前三年只能做灑掃、劈柴等工作以磨練心智，接著臨摹希臘、羅
馬時代半身像，而後才能進階模特兒創作，由工作中學習藝術家要領的養

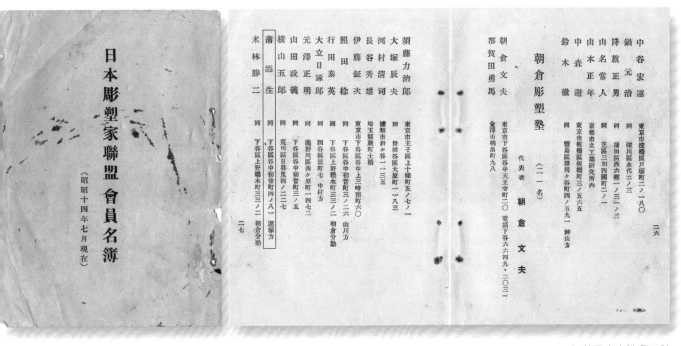

成。蒲添生聰穎、肯吃苦，總是咬牙撐過刻苦勞動及領悟老師點化的種種精髓，極快得到賞識，而長年相處也建立了情同父子的師徒之情，學有所成之後，朝倉極力挽留蒲添生留在日本發展，並有意欲傳授畢生所學。蒲添生雖感念恩師知遇之恩，但由於戰局動盪加上思念故鄉因而決定返臺。此時留日時期作品有〈裸婦習作〉、〈海民〉、〈妻子像〉、〈文豪魯迅〉等。昭和十四年（1939）蒲添生之姓名已登錄於日本雕塑家聯盟會員名簿，參與日本雕塑界（請參考名冊），以雕塑家之姿獲得認可。〈海民〉（頁37）一作一九四〇年

1939年蒲添生之姓名已登錄於日本雕塑家聯盟會員名簿，正式參與日本雕塑界。

［左頁左上圖］
蒲添生（左坐戴帽者）在東京谷中天王寺附近的朝倉工作室整修期間，以原有之舊建築加蓋。學生必須參與勞動，也為藝術家養成奠定基礎。

［左頁右上圖］
朝倉文夫作品〈三相〉，優美的肌理，忠於客觀寫生之下，具有自然的神祕感。

［左頁右下圖］
蒲添生受委託塑嘉義仕紳蘇友讓胸像，右為照片對照。

蒲添生與蒲陳紫薇結婚照，左三為陳澄波。

陳澄波速寫筆記本，1934
年記錄與蒲添生會面的談
論內容：包含政治經濟、
文藝、美術之文化的復興。

並入選「紀元二千六百年聖德太子奉祝
美術展覽會」，已有相當優異的成績。

　　而另一位影響蒲添生的藝術家是
畫家陳澄波，蒲添生小學就讀玉川公
學校，一年級導師即為陳澄波，在命
運的牽引之下，成為他日後的岳父。
一九三八年蒲添生受父親之命返臺探
親，受委託塑造嘉義仕紳蘇友讓胸像。因蘇君與陳澄波熟識，故請他鑑賞該胸
像，陳澄波鑑賞後甚為激賞，乃委請蘇先生作媒，將長於詩書及女紅的長女陳
紫薇許配給蒲添生，其實，此姻緣之伏筆應該可以往前推至一九三四年。

　　當時陳澄波與正留學日本的蒲添生於一九三四年在東京曾短暫會面，對
蒲添生留下深刻的印象。兩位藝術家暢談政治、經濟、社會三大議題，更論及
文藝、東洋文化的復興，涵蓋美術和雕刻，陳澄波甚至在速寫本上註記著簡單

2 參見陳澄波速寫筆記本

的對談綱要[2]，而五年後陳澄波見到蒲添生在臺灣塑造蘇有讓雕像，察覺到當
時的青年已蛻變為成熟的藝術家，心裡十分欣慰，抱著愛惜人才的心情，因此
將女兒託付給他。一九四〇年陳澄波、李石樵、楊三郎、李梅樹、廖繼春等藝

蒲添生朝倉塾之塾生證明

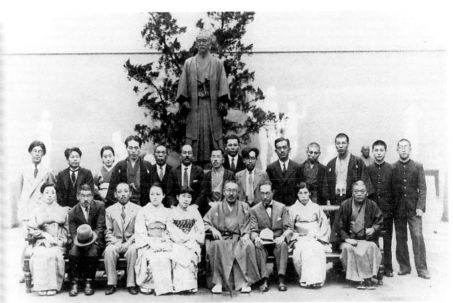

第十回塾展留念合影，蒲添生（後方右2）時年二十五歲，銅像為朝倉文夫作品〈嘉納治五郎像〉。

術家，與蒲添生討論為成立已七年的「臺陽美術展覽會」設立雕塑部，而成立創始初期的成員有：蒲添生、陳夏雨、日籍雕刻家鮫島臺器。次年第七屆臺陽美展首度展出蒲添生〈妻子像〉（頁38）。

　　蒲添生曾說：「影響他最深的人，一位是畫家陳澄波，一位是老師朝倉文夫。」前者畫作風格瀟灑流暢，充滿生命熱情，而朝倉的風格嚴謹細膩。這兩種取向激盪出蒲添生日後追求的藝術境界。其雕塑由寫實出發，具有古典而嚴謹的基礎，晚年風格趨於灑脫而寫意，可見受這兩師影響甚深，蒲添生在工作室中也懸掛這二人相片，以誌不忘。一九四七年因二二八事件罹難的岳父陳澄波，在遺書上叮嚀蒲添生「氣有稍強」的個性，蒲添生為了照顧家庭與藝術，遵守岳父的遺言，牢記在心中。

臺灣雕塑的拓荒者

　　一九四一年，當時戰局膠著，蒲添生決意返鄉，朝倉文夫力勸他留日發展未果後，特贈當時甚為珍貴的十餘禎國父孫中山相片，告知日後必定大

[左圖]
蒲添生雕塑紀念館中目前保存之蒲添生使用過之鑄銅工具

[右圖]
蒲添生（右）留日時期與同學合照，前方為模特兒。

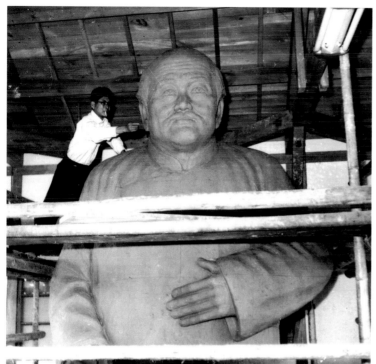

有助益。當時臺灣社會環境、生活條件艱辛。蒲添生毅然返臺,苦心耕耘,播下雕塑之種子,擔任拓荒者的角色。四〇年代初期臺灣美術無論是水彩、膠彩、油畫已培育了許多優秀人才,唯獨雕塑仍是一片荒蕪之地。時年比蒲添生早赴日學習雕塑返臺的黃土水,不幸英年早逝,而同期留日雕塑家黃清埕又於返臺途中船難逝世。蒲添生無悔地撐起臺灣這片荒蕪中的雕塑天地。他說:「我,一路走下來,腳程是收不回來了,認定雕塑一生,即使沒人聞問,自己做的過癮就好了。」

● 大型紀念像時期

　　戰後物資艱困的年代,生活已屬不易,何況是堅持雕塑藝術之創作。戰後初期,政府當局尋找會製作大型紀念像的藝術家,陳澄波推薦蒲添生製作〈蔣主席戎裝銅像〉及〈國父銅像〉,因此,一九四五年蒲添生舉家由嘉義赴臺北定居,借用大正町三條通幼稚園(今長安東路附近)成立工作室,門口親手題刻篆體「蒲雕塑館」四字,以製作紀念像為主。蒲添生因而開始

接受大型紀念像之委託製作。一九四七年，蒲添生工作室搬遷至鄭州路一帶，此階段完成中山堂廣場〈國父銅像〉（頁40）及臺南火車站前的鄭成功銅像（頁44）。蒲添生為了製作大型紀念銅像，設立臺灣戰後第一家鑄銅工廠。並申請日本技師和田喜代助暫留在臺灣，引進鑄銅技術。而這些早年鑄造的銅像，都是蒲添生和鑄銅師傅，汗流浹背用鐵棒串著抬起灼熱的鉗鍋，裡面裝著一千多度熾熱的銅漿，一滴滴倒入模型鑄造的，當時採用的是泥漿（土模）鑄造翻模技術，現已失傳。

蒲添生製作〈蔣公騎馬銅〉像，原樹立於高雄市三多路與中山路交叉圓環。

　　蒲添生從臺灣光復那年，就雕塑了〈蔣主席戎裝銅像〉，此像為臺灣第一尊戶外大型人物紀念像，深具歷史意義和藝術價值。一九四九年，完成的臺北市中山堂前的大型孫中山紀念銅像——國父像，所參考的就是朝倉老師致贈的國父孫中山相片，可見朝倉當時之遠見。而此時常在蒲添生的工作室出入談論藝術的藝術家很多，如楊英風、黃靈芝、蔡寬、陳一帆等。到了一九六三年蒲添生再接著搬到臺北市林森北路工作室（今蒲添生雕塑紀念館），此挑高之工作室為蒲添生親自設計監造完成，於該工作室中相繼完成臺北〈吳稚暉銅像〉（1964）、高雄〈蔣公騎馬銅像〉（1971）、臺中〈黃朝琴全身禮服銅像〉（1973）、嘉義〈吳鳳騎馬銅像〉（1980）等大型紀念像。

● 投入專業雕塑教育與參加展覽會

　　一九四九年起，蒲添生受臺灣省政府教育廳委託在臺北市福星國小辦理「暑期雕塑講習會」，前後長達十三年，這是當時全臺都無正規美術教育雕塑系課程下，得以學習雕塑的唯一管道。蒲添生教學嚴謹，培育人才無

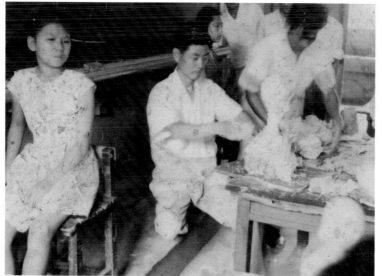

[上圖]蒲添生（右下站立者）於「暑期雕塑講習會」授課情形
[中圖]蒲添生在「暑期雕塑講習會」示範教學
[下圖]臺陽美展前輩藝術家合照。後排右起：劉啟祥、呂基正、廖繼春，前排右起楊三郎、蒲添生、藍蔭鼎、顏水龍、李石樵、李梅樹。

數。現今知名藝術家：沈國慶、呂清夫、鄭善禧、郭東榮、吳王承、吳長鵬等人都曾參與講習會。另外，自臺陽美術展覽會第七屆起成立雕塑部，蒲添生積極參與，並擔任評審委員。一九四六年起起亦擔任全省美展雕塑部評審、評議委員及全國美展、臺北市美展雕塑部評審委員多年，並參加臺灣南部美術展覽會。一九四九年，蒲添生獲「林熊徵學田文化獎金」特將舊臺幣三千萬贈與「臺陽美術協會」，也算是完成岳父陳澄波遺書中想要變賣自己作品籌集臺陽費用的遺志。

● 成熟期作品〈春之光〉

一九五八年朝倉文夫親筆稍來信息，信中談論往事。得知蒲添生回臺繼續雕塑工作有成，信中欣喜蒲氏「已成為有成就之紳士」。朝倉信中自述近況垂垂老矣，希望蒲添生赴日續傳其畢生絕學。由於當時出國不易，亞運即將在日本舉辦，朝倉任亞運美術委員會部長，故特以聘書函請教育部邀蒲添生參加亞運美展，蒲添生二度赴日，一九五八至五九年間再度有機會隨朝倉文夫學習二年。

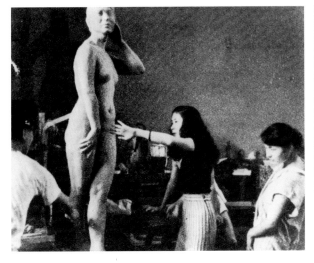

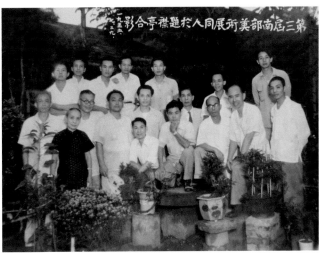

一九五八年秋，蒲添生〈春之光〉（頁46）一作於朝倉私人工作室中完成。當時帝展改組為「日展」，第一屆即將舉辦，朝倉老師鼓勵蒲添生參加，並為其物色模特兒。東京日暮里的谷中靈園（朝倉塾附近）以櫻花爛漫著稱，中年有成的蒲添生，在十七年後再度回到年輕習藝處，見到恩師恍如隔世；對櫻花從盛開到凋落、青春剎那綻放後而凋零有所感，故將新作取名〈春之光〉。該作不負恩師期望入選日展，這件讚揚青春的作品，隱隱呈現藝術家年輕歲月的沉澱與總結。美術史學者蕭瓊瑞曾將之比對黃土水的〈甘露水〉雕塑作品：「〈甘露水〉是靜止的，〈春之光〉則帶著旋轉的動態…。如果說一九二七黃土水入選帝展的〈甘露水〉是臺灣美神的誕生，那〈春之光〉應是臺灣美神即將飛揚。」

[左圖]
蒲添生（左）於朝倉工作室塑造〈春之光〉，朝倉次女雕塑家朝倉響子（中），特地前往觀賞。

[右圖]
1955年臺灣南部第三屆美展，畫友於嘉義題襟亭合影。後排左起：翁焜輝、翁崑德、郭東榮、張義雄、詹浮雲、劉啟祥、吳利雄、曹根，前排左起：林東令、張李德和、蔡新祿、張啟華、李秋禾、黃鷗波、蒲添生（中間托腮者）、朱芾亭、林玉山、黃水文。

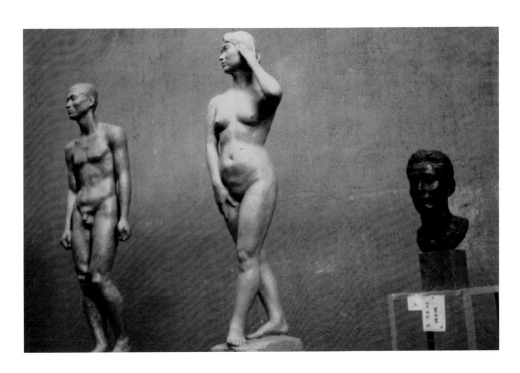

〈春之光〉（中）於第一屆日本美術展覽會現場展出時所攝照片

人物胸像──氣質獨具的精髓

● 名人塑像──歷史的時空縮影

　　蒲添生一生中塑造過百尊以上的名人胸像。名人胸像的製作，使他在艱困的時局下維持住經濟基礎，可持續其雕塑之研究。他所塑造的名人像包括：孫科、楊肇嘉、吳三連、連雅堂、杜聰明、林柏壽、游彌堅、蔡培火、何應欽、黃啟瑞、張其昀等，都是重要作品。

　　朝倉文夫以塑造人物聞名，而蒲添生受到老師傾囊相授、得其真傳。對於委託人像的詮釋，不僅止於忠實呈現而已，堅實細膩的肌理構造，獨特的形體姿勢，有超越他所塑人物表面形象的企圖心，具有獨特的品味，將人物形象作不同於俗套、內在心理層面的呈現。

　　蒲添生說過：「當你做到你面前的人像似乎會呼吸起來時，這尊人像就幾乎要成功了。不過要做到這樣必須掌握到大原則，所謂大原則就是精確面的處理。」比真人更具堅實感的塑像，人物臉部眼凹、顴骨、額頭、臉頰等等，皆為精準俐落的塊面經營，每人獨特的個性、氣質、身分、職業無不由內顯露於外。蒲添生因人物的性格，每每於塑像時，呈現不同的藝術手法，例如塑造杜聰明胸像時大膽消去肩膀，呈現清瘦的學者造型，而蔡培火胸像，表現出長鬚美髯的風度，對楊肇嘉胸像則以厚重的量體，顯現胸懷寬厚的氣度。其中較為特殊的作品，有前臺北市長游彌堅胸像，蒲添生大膽向他提議，塑造為打赤膊的造型，以表現胸部線條及現代感。

　　蒲添生每每苦思再三，研究塑造人物的神態、表情、背景，並加入藝術性詮釋，使塑像成為獨特之藝術品。而其肌理堅實帶有面積的手法，比模特兒原有的外表更具強烈的量感，人物因而在造型之外更具神韻。蒲氏胸像作品大部分是政商名流、社會賢達、醫界菁英，這些人在臺灣各個角落有一定影響力，透過忠實而藝術化之記錄，實質上更能呈現當時社會風貌。瀏覽蒲

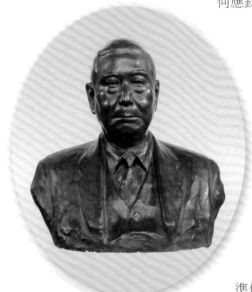

孫科像　1968
55×48×33cm

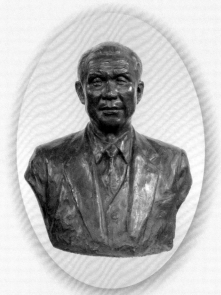

吳尊賢像　1980　62×56×33cm

楊肇嘉像　1971　71×55×28cm

吳三連像　1982　64×54×36cm

杜聰明像　1947　62×37×28cm

游彌堅像　1959　52×48×26cm

蔡培火像　1977　64×54×33cm

王天賞像　1986　56×71×40cm

歐豪年像　1981　54×47×36cm

林叔桓像　1983　65×55×42cm

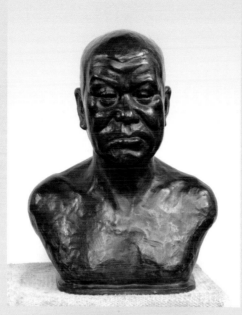

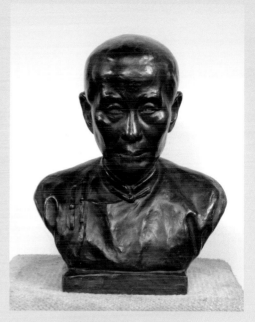

父親蒲嬰像　1954　銅
53×52×40cm

母親蒲黃允像　1951　銅
55×46×30 cm

氏工作室裡眾多胸像，有如閱讀臺灣早期名人史，予人深刻感受。

● 家族胸像

　　蒲添生也為家人塑像，此類塑像顯得較為柔和輕快，也是他對家人深情的表達。例如〈父親像〉、〈妻子像〉、〈岳母像〉、〈長女秀齡像〉等，〈長女秀齡像〉具娟秀氣質，典型學生髮型、拉長的頸部，更顯優雅；小舅子（陳前民）胸像特意強調深邃的輪廓，表現青年神采飛揚的神情。而岳母胸像堅毅憂傷的神情及父親胸像的威嚴表情，則十分傳神，此類胸像為肌理優美流暢的小品，往往是有感而發，深具親和力。

自我凝練理想美的型態

　　人體雕塑藝術源自希臘、羅馬以來，是屬於西方文化的一環，如從希臘古拙時期（B.C800-450）算起，經羅馬時期、中世紀、文藝復興、巴洛克、洛可可、新古典主義、浪漫主義到二十世紀法國羅丹的印象派等，基本上人體雕塑歷經不同時代觀點而變遷，但其基本精神對於面與量體的掌握，是共通

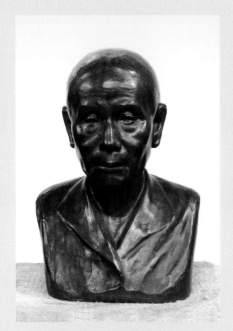
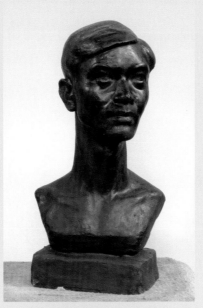
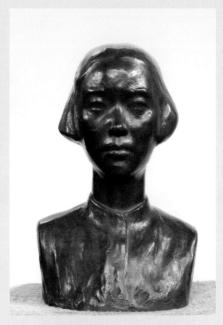

岳母陳澄波夫人張捷像　1962　銅
38×31×27cm

小舅子陳前民像　1957　銅
33×23×20cm

長女秀齡像　1956　銅
56×27×22cm

的語言，羅丹之後的雕塑家布魯德爾（Antoine Bourdelle）以建築性的架構與表現、馬約爾（Aristide Maillol）以量體表現人體，竇加（Edgar Degas）清妙的舞姿，在在呈現人體雕塑不同探索之可能性。

　　古典人體雕塑形式雖有特定的語彙，蒲添生在各階段皆能不斷超越自我，以凝練理想美的型態展現令人驚豔之樣貌，他常說人體雕塑「是一門藝術、一門學問，要走的正確、走的澈底才可以。」他以冷靜客觀為原則，透過細膩的觀察，正確掌握人體的型態，在凝視中融入自己的深情關注，重新詮釋創作對象的內在。蒲添生創作高峰具體集中在一九八〇年間漸漸展露，此後，開始發展出更為自由的風格，也就是七十歲後大量創作，尤以七十七歲之「運動系列」為重要突破點。

　　蒲添生的人體雕塑可分三個類別討論：

　　（1）抒情人體系列：例如〈浴後〉（頁58）、〈困擾〉、〈雨夜花〉、〈水影〉、〈思念〉、〈蕾〉、〈回憶〉（頁54），屬於較為溫柔內蘊的情懷。而有一部分是屬於伸展的動作，例如〈陽光〉（頁50）。大幅度的舞姿表現，例如〈美國小姐〉、〈舞〉。更有以單一支點的動作呈現人體，如〈夢〉（頁53）、〈泳〉、〈臥女〉等。由抒情至寫意瀟灑，人物開始有大動作的動態呈現，也為後續發展的「運動系列」作品埋下伏筆。

　　蒲添生大量創作人體雕塑的契機是由於晚年生活安定，不再為生活壓

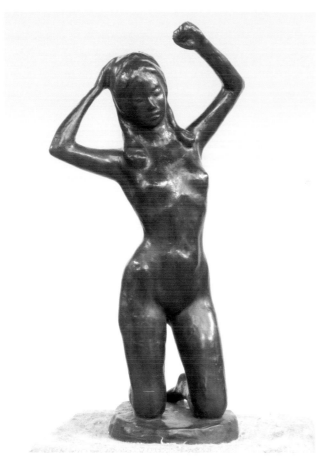

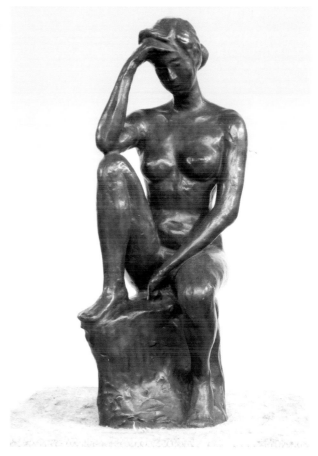

[左圖]
蒲添生　初春　1982　銅
62×33×28cm

[右圖]
蒲添生　困擾　1986　銅
53×20×19cm

力奔波，以及長子留法後，帶回大量豐富的新資訊的刺激，加上參加第二屆「朝象會彫刻展」，蒲添生開始長期啟用模特兒，進行雕塑研究創作，每日清晨即起，工作至傍晚持續不懈，創作人體雕塑約計八十餘尊。此一階段「抒情人體」在其作品中占有重要分量，以臺灣模特兒所創作的較為抒情風格，〈水影〉、〈浴後〉（頁58）表達委婉的愁緒，帶有詩意的氣質。線條婉轉優美，有溫柔的美感及飽滿的生命力。

　　此時風氣漸開，整個社會也掀起一股解凍的氛圍，蒲添生〈陽光〉（頁50）一作，塊面更加大膽簡練，線條延展。而自不同國度的外國模特兒本身特質，也帶給他不同的靈感。以法籍模特兒所塑造的〈陽光〉呈現不受拘束、開放浪漫的情調；而採用英籍模特兒的〈懷念〉（頁51）與〈亭亭玉立〉（頁52），則呈現樸質內蘊的內在結構。蒲添生此時開始自信地流暢而精準處理一切細部，將動作依心中的構想，邁向簡潔大膽的呈現。一九八二年，〈陽光〉一作原擬於全國美展在國父紀念館展出，但因故裸體作品全部移師附近「春之藝廊」展覽，是年引發「藝術與色情之爭」。他並不氣餒，反而更堅定以人體雕塑來創作的信念繼續精進。隨即於一九八三年以裸女塑

9 同前註，頁10。

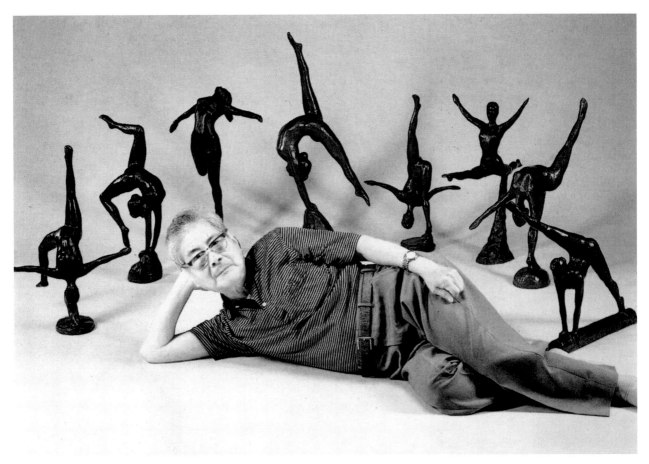

蒲添生1994年與「運動系列」合照，是他自己靈機一動安排的姿勢，四周排列著作品，此時是老頑童般的心境。

像〈亭亭玉立〉入選巴黎冬季沙龍，次年以裸女塑像〈懷念〉入選法國獨立沙龍百週年展，和長子蒲浩明的〈馬女〉一作，同時入選聯袂展出。

　　至一九八一年，〈夢〉（頁53）與〈泳〉等作品的完成，讓我們見到蒲添生對藝術創作的一種改革和突破，因為他把人體表現的空間加大了，因而豐富了表現的空間。此時也有不少舞姿的作品，顯現蒲添生對於人體動作的動態之美有高度興趣。

　　（2）人體雕塑的寫意超越──「運動系列」：蒲添生在寫實風格圓轉自如後，開始朝向另一個寫意的境界探索。

　　雕塑家羅丹說：「美，到處都有。對我的眼睛而言，不是缺少，而是發現美。」蒲添生創作這一系列作品的動機，是由於觀看漢城奧運電視轉播（1988）女子體操表演，而激發創作的動力，當時被譽為體操精靈的羅馬尼亞選手達尼耶拉・西瓦絲（Daniela Silivas）俐落靈動的表演，開啟了蒲添生的靈感謬斯。在錄影設備並不普及的當時，蒲添生只憑藉著記憶及少許圖片，馬上在工作室動手製作一系列運動雕塑作品，從勾勒鐵絲骨架開始，到從中心向外擴展，蒲添生以極快的速度掌握動勢，抓準大方向之後整修細

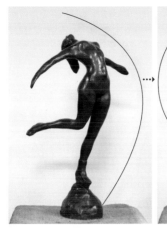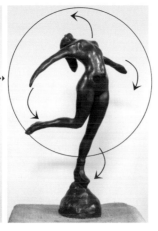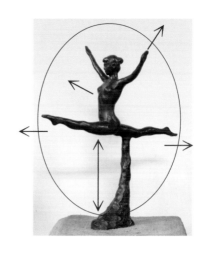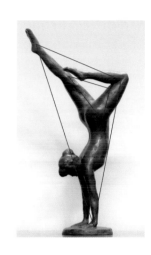

「運動系列」部分圖解分析選自蒲宜君2005年碩士論文《蒲添生『運動系列』人體雕塑研究》

[左二圖]
・運動系列之一 1988
銅 60×38×23cm
動作強調腰部作為力量的中心，是一超越人體正常極限的弧度。最初觀者被腰部強調的弧度與張力吸引，接著，側邊的斜面流暢地銜接，引導我們轉折到前方的弧度，胸腔與骨盆的體塊在處理上，以俐落明快塊面的暗示，產生後勁力道。

[中圖]
・運動系列之七 1988
銅 60×55×34cm
波浪狀的韻律感，呈現一種線條之美。飛騰時，如流動的雕塑；落地靜止時，他又似凝固的音樂。在律動中求協調，簡單中求變化，帶給蒲添生無限制的自由空間。

[右圖]
・運動系列之十 1988
銅 74×20×18cm
以肢體形成一個三角形的大空間，以及由腳部彎曲構成的三角形的小空間，大空間裡包含著小空間，營造空間的變化，這是以整體造型來看。由各部分的關係，可以看出有三個軸心轉動著，形成輪迴轉動的力量。

部，以寫意的表現取捨重點，十餘件曼妙姿態的運動系列，即在工作室中誕生。作品完成後同年於東之藝廊展出。

　　「運動系列」共十件（頁55～57為其中三件），展現人物肢體在空間中的不同變化：溜冰、翻轉、空翻、玩球，平衡木等姿態的大膽的嘗試，在幾乎沒有真實模特兒可參考的狀況下，能創作出如此美妙空間中的人體架構，可説是一系列強而有力的作品，也是他一生中最強烈的突破點。《羅丹藝術論》提到：「動作不等於姿勢；姿勢是靜止的，動作則是上一個姿勢過渡到下一個姿勢的過程。」因此雕塑對於動作的掌握也非照片的立體化可以表現的，而是經過藝術家心靈的詮釋轉換而成。生動捕捉了每道肌理躍動及刹那，展現其敏捷優美的氣質，每件雕塑宛若都停駐於即將甦醒前一刻般生動。

　　雕塑家蒲浩明認為：「蒲添生把人體當作一朵花嚴謹的研究，每一朵花都有它的生命樣像，也有它的生命特色，每當他從事一件人體雕塑時，好像等待一朵花的迸開。不論是動態或靜態，都有它存在空間裡特定的定位和價值。這也是他纏綿不倦地訴説人體美的動力所在。」單純的弧度，簡單緊湊、保有運動的持續流動感，使整體成為俐落的流線造型。蒲添生回歸單純的原則，使藝術的表現力集中，省略細部描繪，使空中的流線之美與線條之律動相呼應。

　　蒲添生以卓越技巧暗示出人體的骨與肉之銜接，並使運動姿態符合人體自然肌理，呈現力量的方向並保留泥土的塑造感，蒲添生曾自述，這種精確度若不是長年的訓練是難以做到的。使人體在結構之美外，仍保有作為有機體活靈活現的生命氣息，一方面對抗地心引力，一方面又和地心引力保持微妙的平衡，兼顧力學上重心的穩定，因此保有和諧感之美，可説是融合了現代的肢體動作，以及古典的技巧與內涵。他維持著作品的自覺與風格上統整

特性，古典訓練下堅實的寫實基礎，重視人體結構的思考，而作品更因天生豪邁的個性漸漸有寫意風格取向，走出了與日本雕塑含蓄路線的不同道路。

以人體「動的重心」的確立，掌握形體運動中的自然發展，蒲添生在人體雕塑上的極限嘗試及造型轉化，超越了寫實的範疇，邁向純粹結構抽象之美，顯現雕塑家在人體象徵意義上激盪外放的另一觸角。「運動系列」拋物線般的動力感，向外呈現極限下的空間張力的力向，大膽與傳統雕塑背道而馳。美術史學者王哲雄教授曾評論像這樣大的動態人體雕塑，即使在西方雕塑史中也少見，「運動系列」的價值與意義也在於此，這也是蒲添生顛峰時期的代表作。

此一系列於二〇一三年底，豎立約300公分的放大像於臺南都會公園博物館園區奇美館草坪上，觀賞者可於綠草如茵的草地上近距離欣賞「運動系列」之美。

（3）**本體系列**：〈奧地利小姐〉兩件、〈德國小姐1〉、〈比利時小姐〉、〈回眸〉、〈倖存〉（頁59）等，此乃「運動系列」後更晚期的作品，呈現另一種泥塑量感的本質，與運動系列清靈的線性風格相比，轉為厚實的體積，呈現出人類本體之姿回歸原始的肌理與質感。

一九九一至九五年之後，蒲添生創作的「本體」系列又有了不同風貌，此系列2公尺以上的巨大雕塑，皆以模特兒國籍命名，採壯碩的身材，排除了抒情隱喻象徵，直接以雄偉的架構，用巨型裸女如山一樣的量體，直接掌握雕塑真實的重量，發揮泥塑之直接本質，刻意保留抓、捏個人性的痕跡。人類本體之姿回歸原始的肌理與質感，流動的泥塑感，是機械無法取代的語言。

蒲添生堅持用手，極少用工具，他用大拇指及食指

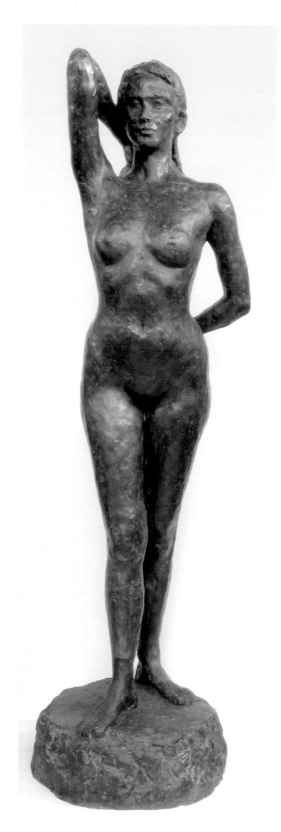

蒲添生　回眸（一）　1995　玻璃纖維　212×59×56cm

蒲添生雕塑紀念館工作室
請福州木工師傅以檜木蓋
成，挑高兩層樓半，工作
室上半四面都可採光，可
登二樓「ㄇ」字走廊環繞
俯視大型作品之製作。

的機會最多，其次也喜歡用手掌和大拇指來處理作品大塊面的地方，此一階段，以壯碩結構的表現返回靜態人體，呈現一種行進中靜止的生命樣相。細看蒲氏的作品，由於人體雕塑本身量體的原則，因而使作品具有深度及永恆性，羅丹說：「當你們把面處理好了，以後一切也就找到了。」把握好塊面的處理，量體和體積就能豐富的產生。蒲添生此時配合一九八六年起重拾畫筆的機緣，以粉彩或油畫或速寫，相當具有表現粗獷質感的意味。

　　蒲添生曾說：「藝術的路是很漫長的，一條毫無止境的道路，中間坎坷辛苦，但是一定要克服。總之，我對藝術的態度，就是自然，就好比是一個人在學走路，有跌倒的時候，也有快跑的時候，沒什麼好計較的。」這一直是蒲添生的信念，人體的理想美更是貫徹他的創作核心，藝術史家恩斯特‧貢布里希（Ernst Gombrich）說過，牡蠣想要製造出一顆完美的珍珠時，就如藝術家希望能結晶成完美的作品，需要類似的堅硬核心。對蒲添生而言「人的生命動力」正是他價值的核心。細觀其作品，可以感受其內在精神的力量特別深沉，是以技入道的具體表現。書法家曹秋圃特贈「藝真氣壯」四個字，乃為其一生真摯性格及作品特質的寫照。

[左圖]

蒲添生　1991　素描

[右圖]

蒲添生製作林靖娟紀念
像，站在升降梯上完成3.7
公尺高的巨像。

● 歌詠著生命的頌歌──林靖娟老師紀念銅像

　　挑高的工作室中，3.7公尺高的林靖娟塑像沐浴在天窗射入的亮光中，
雕塑家年少時對雕塑單純的感動，晚年化身為莊嚴生命的自然、歌詠著生命
的頌歌。林靖娟塑像是以健康幼稚園林靖娟老師捨身救童為主題所創作，為
蒲添生離世前之代表作，展現林靖娟崇高的犧牲精神。這座大型紀念像（頁
60）在長達四年構思及創作期間的第三年，蒲添生罹患胃癌，拒絕積極治
療，強忍身體病痛而繼續創作，除了是對雕塑藝術一貫的熱情外，也受到
林靖娟捨身救人的大愛感召，譜下臺灣雕塑史上令人感動的一頁。一九九六
年五月十五日作品完成，半個月後藝術家即辭世，以雕塑烙印下生命最後的
痕跡，印證蒲添生所說：「我把一生奉獻給雕塑，雕塑也給了我生命，當我
的創作停止時，就是我生命的結束。」這位一生奉獻給藝術的雕塑家，享年
八十五歲。

> 蒲添生雕塑紀念館於2010年獲臺北市文化局登錄為歷史建築，現由三子蒲浩志擔任館
> 長。「蒲添生故居」是具古典風格的一棟日式建築，蒲添生生前在此居住及創作長達
> 四十多年，為臺灣前輩藝術家目前尚存具有歷史價值和意義的專業工作室。目前故居包
> 括有：戶外展示區、藝術走廊、紀念工作室、文物陳列室及作品陳列展示廳等，內容豐
> 富，堪稱一小型雕塑博物館。地址：臺北市林森北路9巷16號。

3.
蒲添生作品賞析

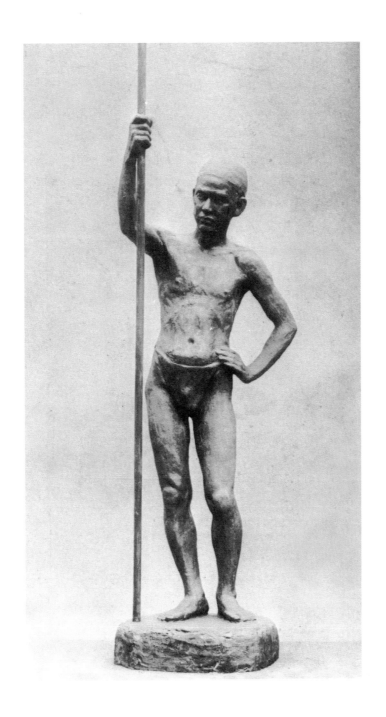

蒲添生　海民

1940　石膏　高180cm

　　此作於昭和十五年（1940）入選「紀元二千六百年聖德太子奉祝美術展覽會」。一九四
〇年日本配合國家總動員，新文展停辦，取代的是擴大舉辦「紀元二千六百年聖德太子奉祝
美術展覽會」。蒲添生以日本同學為模特兒塑造此作，靈感來自北海道漁民以魚叉捕魚的傳
統。該人物著丁字褲，以右手持棍、左手插腰的姿態站立，體態勻襯，表現傳神，臉部神韻
流露絲絲憂鬱，有幾許期盼與無奈，亦具莊嚴自重的氣勢。這像雖寫日本北海道漁民，卻反
映出一種民族意識與情感，反映了時代氛圍，實有象徵上的意涵。蒲添生從日本返國時攜此
作回家鄉嘉義，受於當時拮据的經濟，無力翻銅。石膏材質長期受雨水沖刷滴蝕，歷久風
化，現不復存。

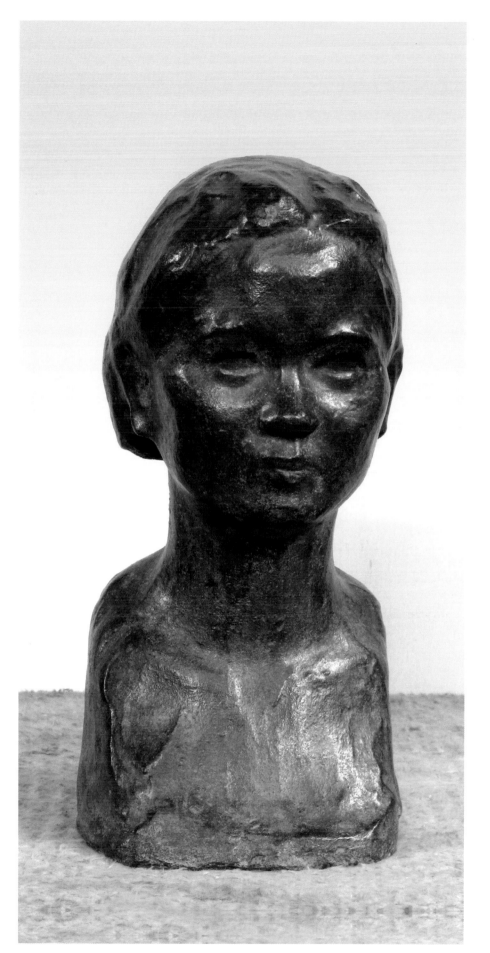

蒲添生與妻子在日本的生活照
（攝於東京谷中初音町）

蒲添生　妻子像

1941　銅　24×11×10cm

　　雕像完成於新婚次年，蒲添生與妻子到日本繼續跟隨朝倉學藝，在東京宿舍完成。雕塑家在昏暗的燈光下，以即興心情捏塑溫馨小品，率真樸實的手法，表現妻子梳著髮髻，嫻靜柔和的容貌，情感真摯。塑像小巧均整，呈現東方女子含蓄柔美的特質及少婦初為人母的心理變化，可說是輕快具韻律感的愛之頌歌。同時期的評論家王白淵於《省展觀感》寫道：「各部均整之寧靜女性，表現柔軟、女性之脂肪質及各部筋肉之互相關係，而形成優美之線條。」由於體積小易保存，是早期作品之一。蒲添生曾對岳父陳澄波道：「我娶了您的愛女，今日獻上一尊塑像償還給您。」此作託岳父攜回臺灣，在第七屆臺陽美展創立雕塑部時首度展出。

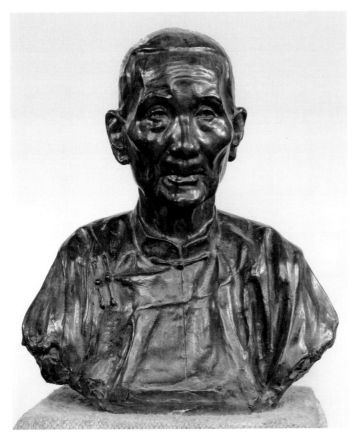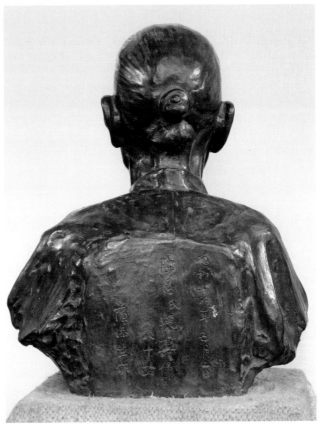

蒲添生　陳老太太

1944　銅　55×46×30cm　國立臺灣美術館典藏

　　陳老太太為前臺北市長春醫院（今臺北市歷史建築第一外科診所）院長陳春坡醫師之母。此作人物緊抿的雙唇及經歷風霜的氣質，代表著一種臺灣女性在日治時代特有的堅毅形象。老太太當年已經八十歲了，臉部肌理與唐裝衣褶紋路相互呼應，神韻自然鮮活。塑像帶有流動的光線感，彷彿生命的光影在耀動著。皮膚因年邁缺乏肌肉而緊貼頭骨，雕塑家處理得有如庖丁解牛一般流利，剛中帶柔、連皮帶骨，技法中充滿自信，塑像呈現強烈的觸感及張力，是蒲添生早期具羅丹風格的作品。

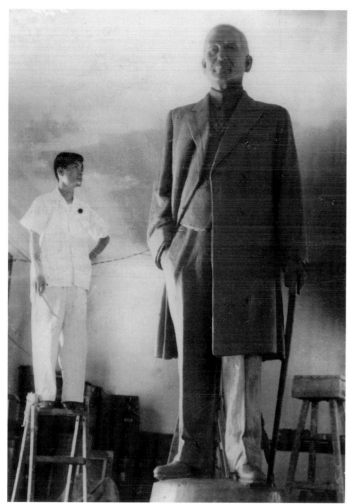

蒲添生創作國父銅像時留影

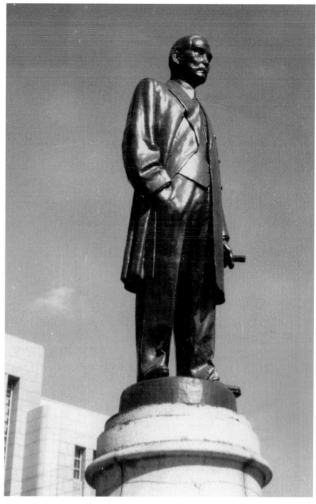

民國三十八年揭幕完成時所攝之國父銅像

蒲添生　國父銅像

1949　銅　高275cm

　　臺北市中山堂前之國父銅像，身著西式禮服，外穿大衣，左手下垂握演講稿一卷，右手插在褲袋中，雙目平視，炯炯有神但又透露出溫暖關懷，有一種為理想奔走不懈的寓意；外形為西方知識分子的形象，但精神的表現上蘊含東方特質。無論服裝、手勢與姿態的選擇，都能勾勒出知識分子所流露的悲天憫人情懷，藝術價值甚高。此作採用已失傳的泥漿（土模）鑄造法翻銅，由蒲添生親手澆灌，這尊銅像的基座為日治時代西門橢圓公園遷移而來（本是日本第四任民政長官祝辰巳紀念像基座）。本作品二〇〇八年經臺北市文獻委員會審議後登錄為臺北市古物。

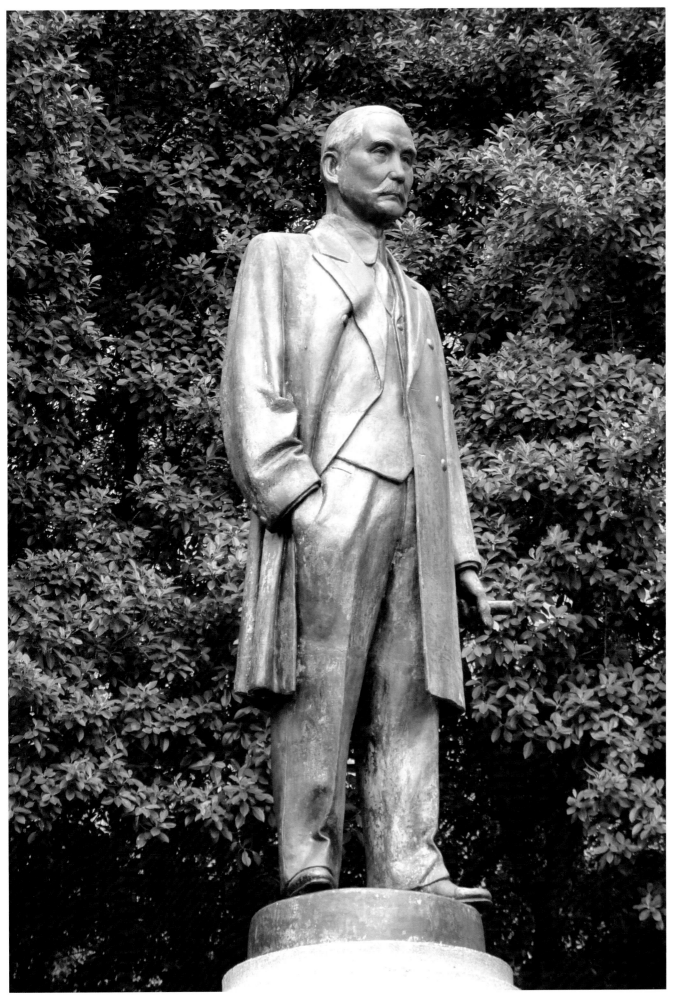

中山堂前國父銅像（蒲子超攝影）

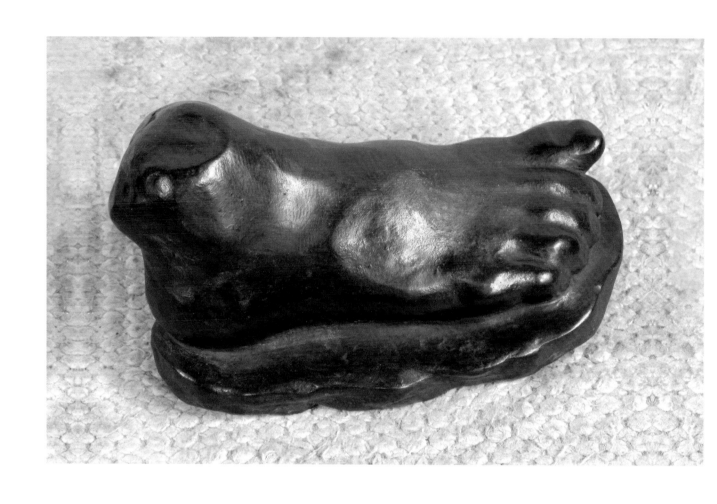

蒲添生　幼童抱犬　1956　銅　35×19×20cm（右頁圖）

蒲添生　足　1952　銅　10×18×9cm（上圖）

　　蒲添生一生有許多氣勢磅礴之作，但是細觀取材生活的小品，溫暖愜意，呈現自然的感受與本性。某日悠閒午後，蒲氏叫住正抱著一隻北京狗玩耍的三子蒲浩志，要他保持原狀不動，然後迅速地拿泥土開始塑造起來，就是因為在悠閒的心情下製作，捕捉稍縱即逝、片刻與家人相處的歡樂時光，所以顯得格外流暢自然。另外，以長子蒲浩明九歲時的腳丫子創作的〈足〉，手法亦是瀟灑流暢，與泥塑溫潤的質感並存，呈現出藝術家的赤子之心。

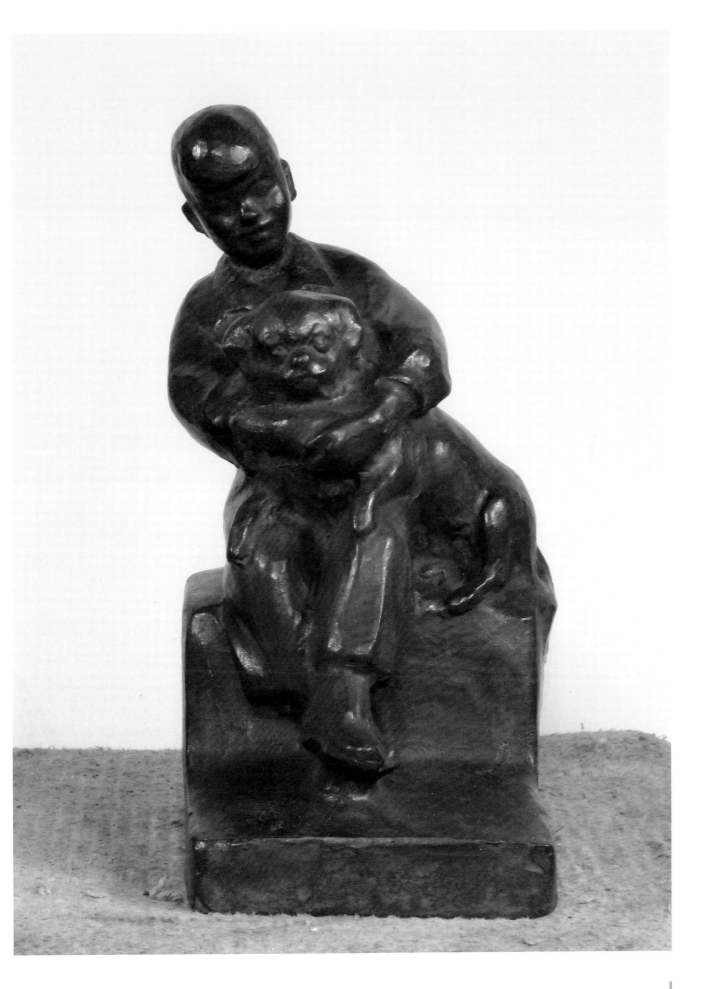

1956年，手持書卷的鄭成功版本。

1956年，鄭州路後院的鄭成功像與家人合影。

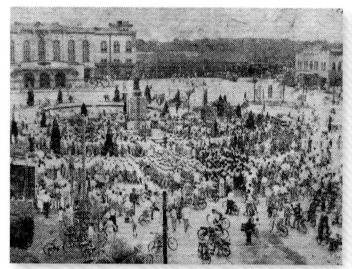

報載鄭成功像揭幕時的盛況（1957年臺南市火車站前廣場）

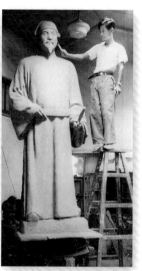

工作中的蒲添生

蒲添生　延平郡王鄭成功銅像

1957　銅（總重1000臺斤）　高260cm

　　此銅像一九五七年為配合府城建城紀念而豎立於臺南火車站前，由臺南市政府委託，臺南士紳林叔桓所捐建。鄭成功穿著明朝官服、戴王帽、腰懸寶劍、身圍玉帶、短鬚虎視，基座背面鑲有賈景德所書「銅像記」鑄像經過碑文一方。政府於「鄭成功塑像研究會」定案結論「以有短鬚、著明服」為準，務求儀容合乎文獻敘述，蒲添生接到委託案時苦苦構思，如何在種種條件限制下，詮釋心目中最真實的形貌？鄭氏在歷史上有多種面貌，真實的面貌卻依然是謎。製作過程中，蒲添生請教過戲劇大師齊如山衣飾之考據，並與學者討論鄭成功的心理層面。最後以省立博物館（今國立臺灣博物館）之〈鄭成功畫像〉為主要參考對象。原作幾度重塑，鄭成功原本手握的書卷也改為配帶寶劍，右腳跨步而出表現行動力。蒲添生不落俗套的呈現，塑造出大航海時代具真實感、有血有肉的人物。此尊銅像的石膏像原模仍保存在蒲添生故居。

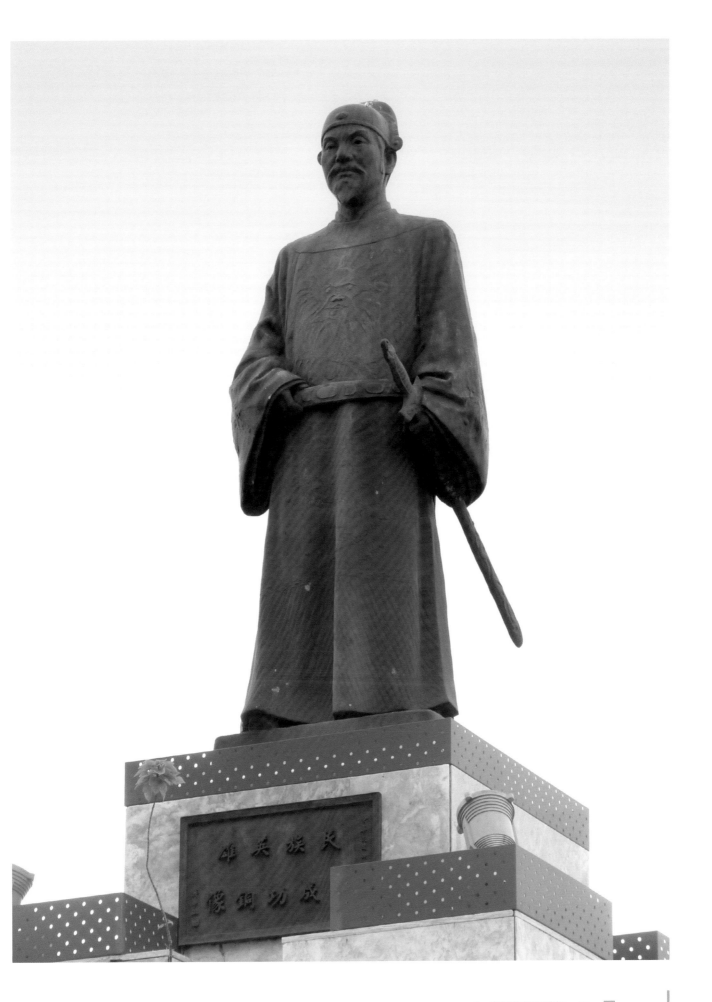

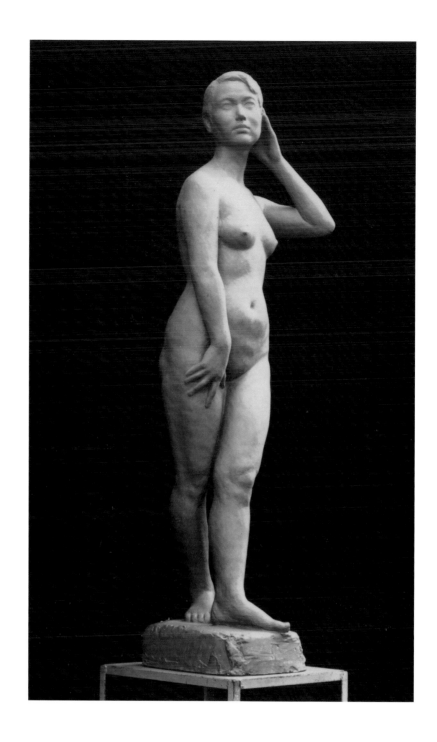

蒲添生　春之光

1958　175×48×51cm　銅　入選第一屆日展　臺北市立美術館、高雄市立美術館典藏

　　以青春最美的一刻，表現對生命消逝的感慨，傳達東方人細膩的美感。女子敞放青春氣息，以優雅面容、寧靜地望向遠方，深受感動的蒲添生抓住圓滿豐盈的對象，表現出綻放生命的光彩，特取名〈春之光〉。正如國立臺灣美術館黃才郎館長所評論：「集結的線條在腰部適當的扭轉，豐富了線條的變化，從而為上半身和骨盤發展出優雅的不同角度，迴旋的暗勁為青春豐盈的肉體注入潛藏的力量。」本作品雕塑上的重心放在單腳，以重心變換（contrapposto）對置，使靜態的動作中蘊含力量。這件讚揚青春的作品，隱隱呈現藝術家年輕歲月的沉澱與總結。

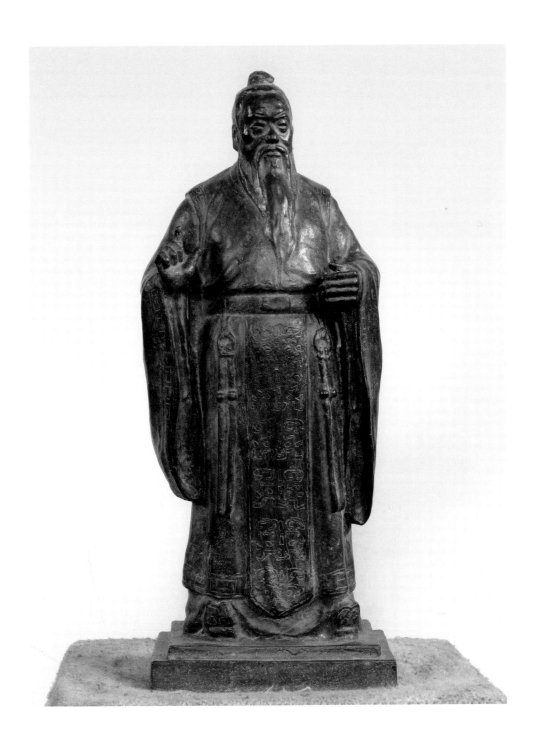

蒲添生　孔子像

1975　銅　57×23×19cm

　　蒲添生喜好研究歷史，塑造人像詳讀史料，並表達自己的角度和觀點，〈孔子像〉即為一例。他認為孔子精通《周禮》中的六藝，其中包括騎馬射箭，文武全才，應該體格壯碩。右手豎起食指表示天下為公之意，左手向內表示決意，加上神態、鬍鬚，表達孔子是一位思想家、教育家。這尊孔子像和傳統畫像表情姿勢都不同，此像以全人教育、文武雙全角度詮釋孔子，孔子帶著七十二名學生周遊列國，辛勞奔波，塑像應具備推行世界大同的理想與浩然正氣，此觀點與現代考證研究不謀而合。此作於一九八六年由高雄大學創校校長王仁宏代表臺灣留德同學會，捐贈給母校德國海德堡大學，作為建校六百週年紀念。

本頁圖為蒲添生以馬為題材的速寫與雕塑作品研究。曠野奔馬　1986　銅　59×54×17cm（左二）、三藏取經　1983　銅　50×46×13 cm（右二）、得意馬　1990　銅　51×47×15 cm（左四）、馬　1991　玻璃纖維　52×44×15cm（右四）、速寫出自蒲添生素描本（左一、右一、左三、右三）。

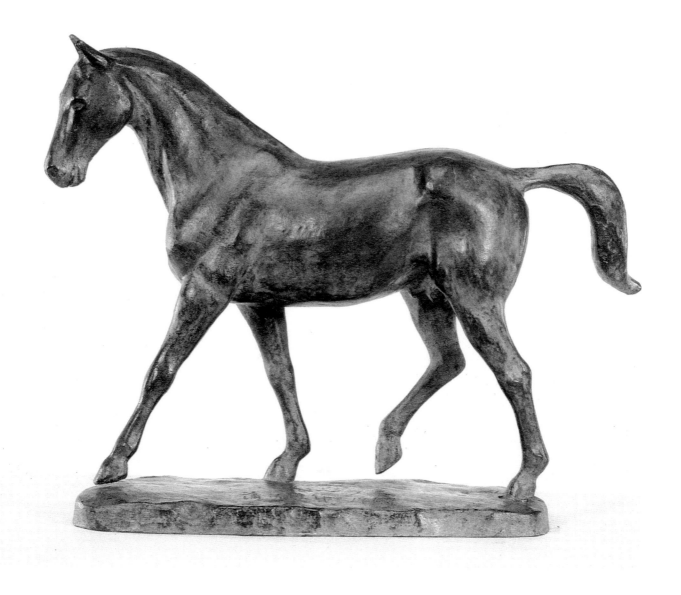

蒲添生　駿馬

1967　銅　34×47×14cm

　　蒲添生喜愛動物與自然、珍惜自然界一切的生命，將自然視為美的化身。馬是他喜愛的動物之一，他曾多次親臨馬場觀察馬的動作與生態，藏書中也有不少馬的畫冊與解剖學圖冊，可說對馬有深入的研究及觀察，並不著痕跡地體現在駿馬的作品上，呈現神態動作、骨骼肌理無不優雅而俊秀靈活。他喜愛駿馬的精神意志和生命力，更愛奔馬躍動姿態塑造的挑戰，作品如〈駿馬〉、〈跑馬〉、〈得意馬〉、〈曠野奔馬〉等研究塑像，其手法精準彷彿可以透視內部骨架。透過馬的詮釋，呈現雕塑家對藝術、人生、自信的精神性內涵，以及脫俗俐落的現代感。

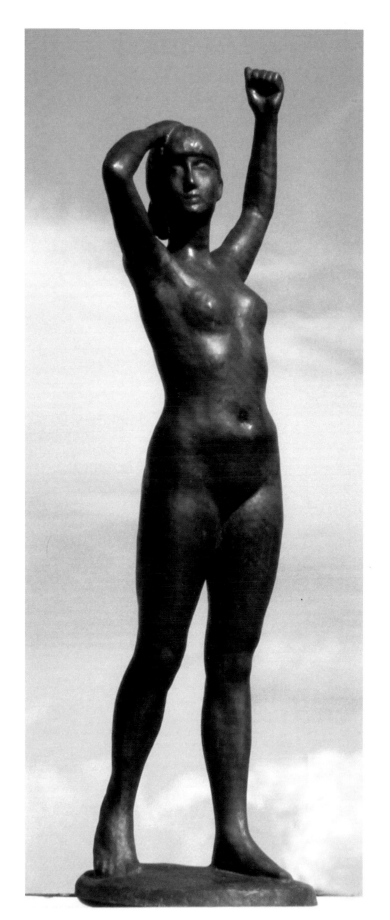

蒲添生　陽光

1981　銅　81×30×28cm

　　雕像取材自法籍模特兒，表現她神情昂然的甦醒及呼吸新鮮空氣的模樣，其內在生命力豐沛，線條優雅，彷彿迎向陽光，享受著生命。胸肋之間輕鬆揚起的柔軟度，正是解剖學上正確的表現，使實體雕像的胸腔彷彿充滿空氣，也是雕像鮮活的生命力來源。旋轉360度來觀看整件作品，塊面處理舒坦自然，令觀者徜徉於溫暖陽光及自在風景之中。這樣的感受如羅丹〈青銅時代〉一般，從泥土初醒的人物，舉起臂來，揭示新時代氛圍的開始。〈陽光〉的創作，在當時社會風氣漸漸解凍及藝術家晚年心境自由、自信的展現之時，深具時代性的意向投射。

蒲添生　懷念

1981　銅　79×29×20cm

入選「法國獨立沙龍」百週年展

　　模特兒處在休息的狀況下，瘦長優雅的線條，引發藝術家剎那間的靈感，保留了這樣的姿勢。托頸的雙手輔助了整件作品的動向，而最後的焦點才是臉部，帶出了作品要述說的重點——懷念。頭部在造型的最高點被刻意縮小，使身體產生巨大感，也使〈懷念〉的尺度藉著巨大的身軀被形象化及量體化了。此作尤其重視骨架的結構性，將平凡的步行姿勢表現得簡潔而優雅，將多餘的細部簡化處理，凸顯了拉長的體型，形成三角形的穩定形式，引發視覺張力。這種簡化、含蓄的氣質，將〈懷念〉昇華為一種內蘊而孤獨的情緒。

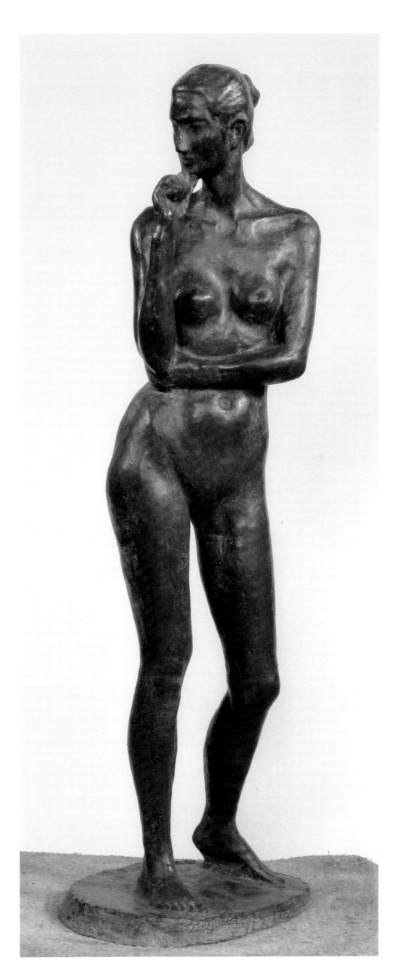

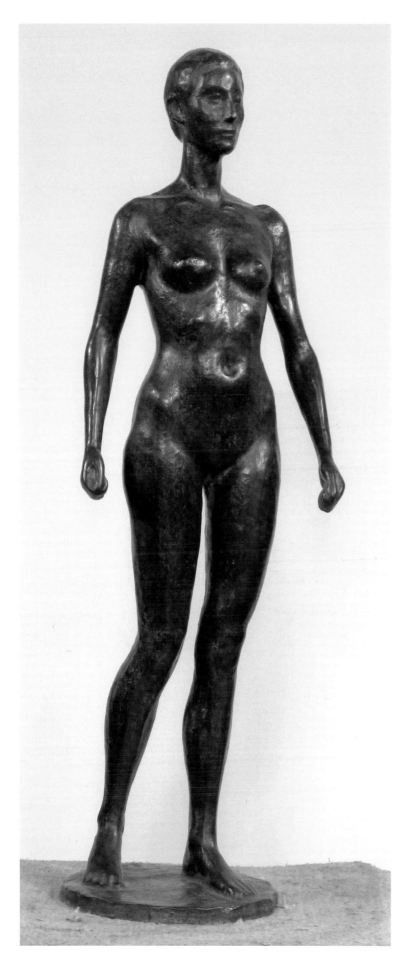

蒲添生　亭亭玉立

1981　銅　74×24×20cm　入選法國冬季沙龍

　　〈亭亭玉立〉創作時，蒲添生已是七十歲之
齡，但是從作品上，可以看出他心理的年輕及身體
的硬朗；而處理上，也可看出其創作技巧更加純熟
及更簡明扼要。蒲添生對人體之表現，不但具有自
然安定的結構形態，更賦予有骨有肉的生命力。形
式結構上勻稱協調，處理十分清晰明快。本作雖採
取一個平凡的姿勢，但人體雕塑的力量往上延伸成
優美的線條，微微提起的足跟，直到背部與髮髻，
人體的軸心向上伸展、提起，正由靜止往行走的姿
勢啟動，充滿勻稱而自信之美。

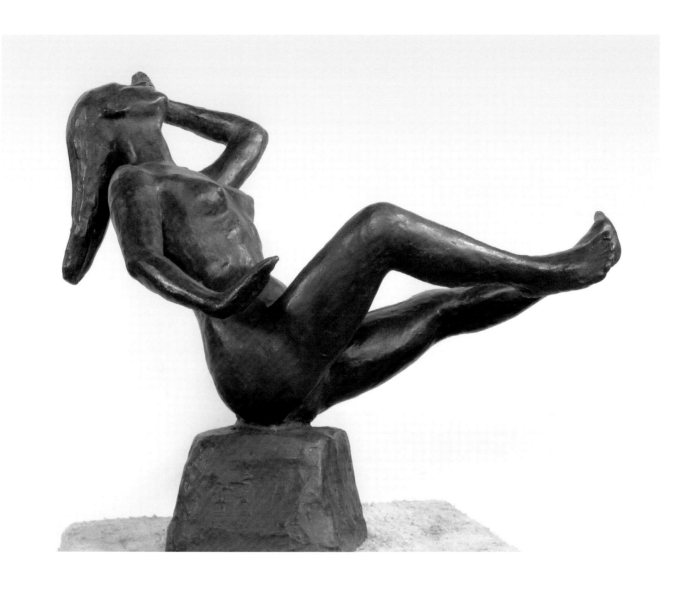

蒲添生　夢

1981　銅　48×56×41cm

　　蒲添生自八〇年代始，大量啟用人體模特兒來創作雕塑，晚年游刃有餘地開啟豐沛的創
作力，其中〈夢〉、〈泳〉二作，可看出姿勢明顯跳脫傳統的站立或是坐姿，大膽地以骨盆
一點著地，其餘部位騰空，人體在空間中自由輕盈的表現，彷彿擺脫了沉重的枷鎖與負擔。
這時期的幾件作品，藉由肢體的自由度，展現蒲添生對人體雕塑的實驗性，開啟日後「運動
系列」人體雕塑的伏筆。此作人體彷彿優游夢境中，取名為〈夢〉。莊周夢蝶，是人在夢中
或者人世幻夢，蒲添生人體雕塑的表現，脫離抒情唯美的感傷，開始朝向自由心證及灑脫的
境界。

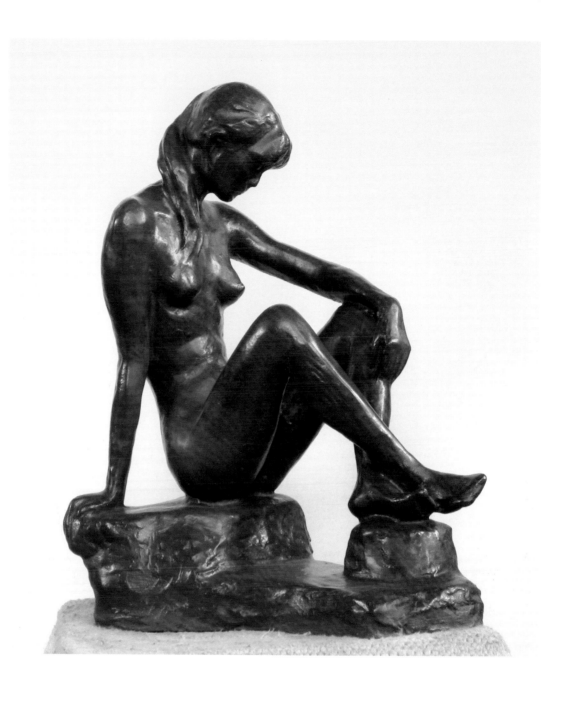

蒲添生　回憶

1987　銅　55×24×41cm

　　〈回憶〉的造形在虛實的空間裡表現精湛，充滿了女性柔美氣質。以坐姿的臀部為中心點，做上半身與下半身的空間處理，蒲添生將身軀圍成兩個虛的空間，下半身交叉的雙腳也圍成一個空間，虛實空間互相融合，成為一種無限空間的視覺焦點，而臉部表情則刻意模糊，更顯此作抒情朦朧的意義。最精采之處，在於溫柔垂落在胸口的一束秀髮，成為引人遐思的視覺焦點，也充滿回憶的詩意。蒲添生的創作，以冷靜客觀為原則，透過細膩觀察，正確掌握住人體的型態。同時他在凝視中，融入了藝術家的的深情關注，重新詮釋創作對象的內在，淬鍊出具有東方文化的靜謐特質。

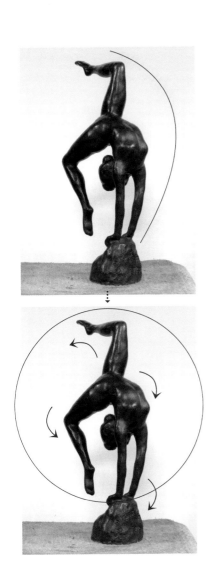

蒲添生　運動系列之四

1988　銅　54×28×13cm
國立臺灣美術館、高雄市立美術館典藏

　　此作為體操大迴旋的動作，使空間在虛
實之中轉動，最能代表雕塑家蒲浩明所說，
如「花一般綻放的作品」。其肢體支撐僅以
手部的力量，強化了腰部以下迴旋之力，產
生了一個循環的力量，達到所謂「天行健，
君子以自強不息」，人體如一小宇宙般之循
環不已。〈運動系列之四〉即善用這樣的力
量，使之成為這一系列作品的獨特語彙與表
現形式。可以說是以現代的肢體動作、古典
的技巧與內涵的一種融合。此作在虛與實的
空間之中不停地轉動，因此，暗示出第四向
度的時間感與循環不已、生生不息的生命力
量。

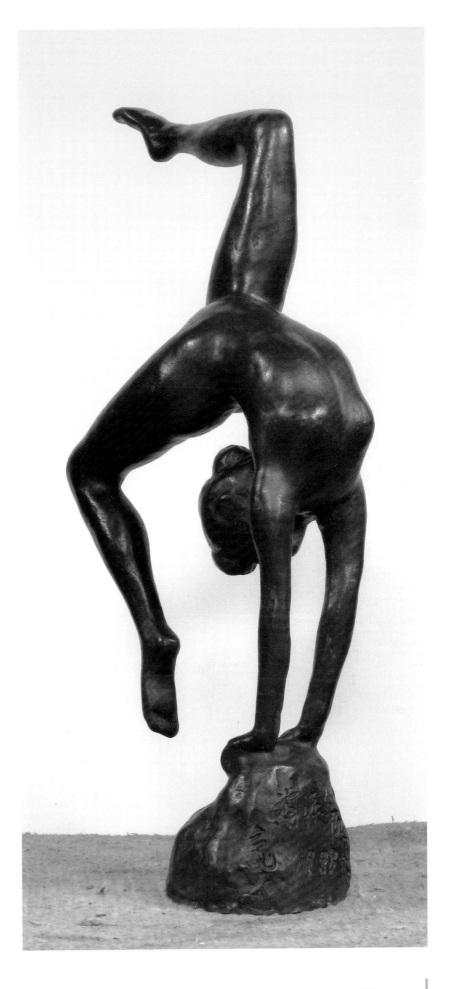

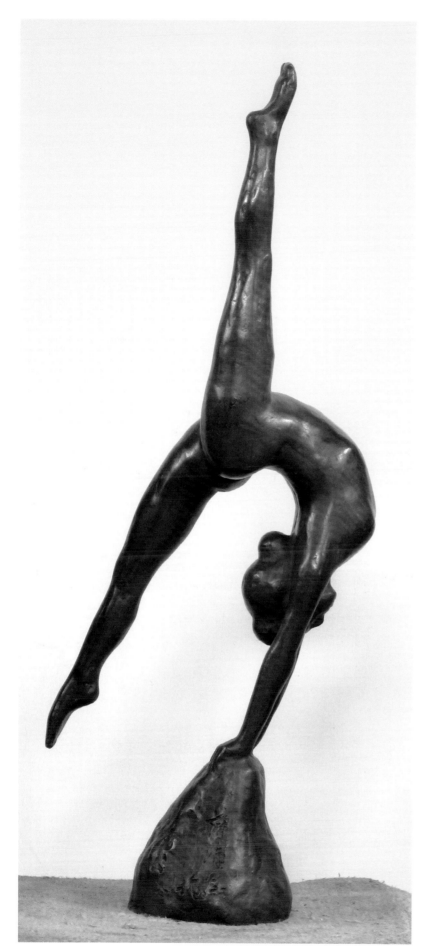

蒲添生　運動系列之六

1988　銅　60×47×28cm
國立臺灣美術館、高雄市立美術館典藏

　　雙腿撐開近乎180度，展現大幅度翻滾的
表現，此作雙腿幾乎成一直線，有種突然一躍
而上的俐落感。雖然蒲添生一直強調寫實的重
要性，但是嘗試以人體表現的單純性及形體的
流暢與簡化，在某種程度上，訴說了一種抽象
的美感。就如布朗庫西在〈空間之鳥〉雕塑中
以簡潔的弧度大膽地劃過空間，揭露出抽象材
質，以及造型本身流動之美，這樣的單純性與
大膽的表述是相通的。

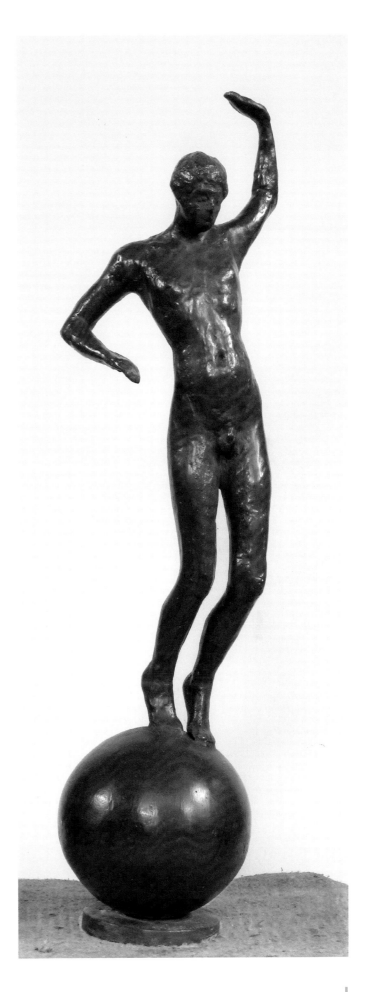

蒲添生　運動系列之九（中圖為速寫）

1989　銅　74×20×18cm

　　本作又名〈玩球〉或〈平衡〉。這名模特兒就是蒲添生的孫子蒲子超在高中時期調皮玩球的模樣。由於也是捕捉瞬間動作與動靜之間的協調美感，三次元之間的力量，相互微妙協調與恆動。少年纖細的身材，身體與手部動作，試圖與腳下滾動的球取得巧妙平衡。本件作品有幾幅對應的素描，是畫在蒲添生隨身珍藏的小素描本內，簡單勾勒的線條，幾筆勁道之間掌握了動態之美，對照完成的雕塑品，掌握了人與球體之間的力量關係及神韻。頑皮的小孩今天成為一位優秀的工程師，並且為蒲添生雕塑紀念館投入許多心力。

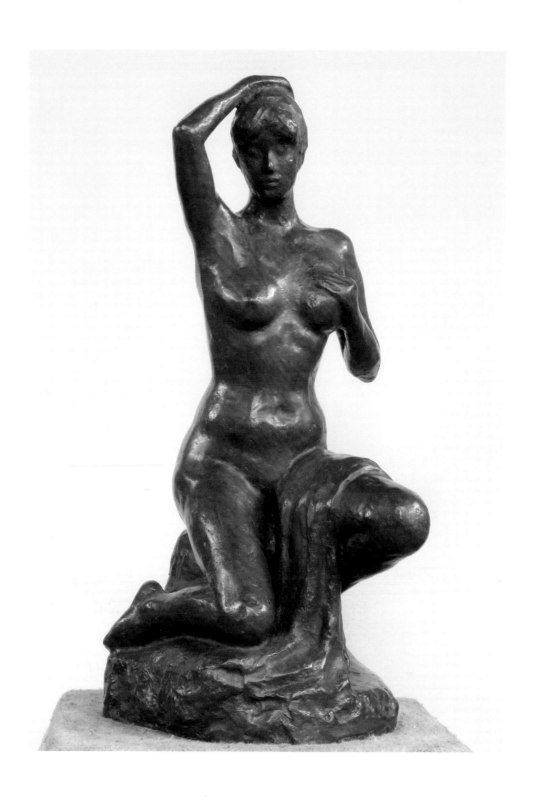

蒲添生　浴後

1989　銅 67×35×27cm

　　〈浴後〉有一股特別委婉動人的氣質，對象採用臺灣模特兒，人物表情呈現淡淡的愁
緒，沐浴後微風吹拂，整體呈現柔情似水的感覺，屬於蒲添生抒情人體系列的作品，此件作
品以下垂披在腿上的浴巾，豐富及統合了整體造型的變化。蒲浩明在〈陽光與浴後〉一文中
提到，蒲添生對人體雕塑的深情與自信，有著從內部綿延不斷散發出的溫柔感情和飽滿的生
命力特色，構成一個完美自足的空間，讓人細細品味，這也是蒲氏作品耐看的原因。

蒲添生　倖存

1995　銅　46×36×29cm

　　本作只採取局部胴體，完成於蒲添生在世前一年。飽滿渾厚的量體，厚實的力道，宛如大地生長出最原始的力量，蒲添生最晚期的作品喜歡保留抓、捏、塑的質感，充分體現塑造的美學，對於一種生命痕跡的追求，散發泥土原始的氣息，量塊清晰有力，也是他最後純粹的宣言。這件作品本來是要被毀棄，追求完美主義的蒲添生，一生毀棄的作品比保留得多，此作在蒲浩志力勸父親後才保留下來，故名〈倖存〉，呈現雕塑家對於泥土一生的眷戀與不捨。

蒲添生　林靖娟老師紀念銅像

1996　銅　120×120×370cm　座落於中山2號美術公園（蒲子超攝影）

　　一九九二年五月十五日發生健康幼稚園火燒遊覽車事件，當時奮不顧身數度進入火場搶救幼童的林靖娟老師的義行撼動社會，蒲添生受委託製作紀念像。銅像以3.7公尺高的大型巨碑紀念像呈現，呈現史詩一般的宏偉結構，充分將泥塑的量體與質感本質發揮得淋漓盡致。為了創作這件作品，蒲添生自一九九二年開始發想，至少有三件預作及大量速寫手稿，塑像一隻手抱著幼童彷彿從烈焰般泥團升起，另一手用力舉向天際，手指上翩然停著一隻泥塑的蝴蝶，象徵著羽化重生，四年後蒲添生用盡所有力量完成此銅像，半個月後即辭世，可謂為創作堅持到人生最後一刻，留下藝術家最美麗的句點。

蒲添生生平大事記

1912	・六月十九日出生於臺灣嘉義美街（成仁街）。 ・祖父蒲榮玉為畫家兼佛像雕刻師，父親蒲嬰從事裱畫業，也精於人像畫，在嘉義美街開設「文錦裱畫店」，蒲添生耳濡目染，對美術發生興趣。
1919	・就讀玉川公學校（嘉義第一公學校、現嘉義崇文國小），前輩畫家陳澄波曾為其導師。
1925	・膠彩畫〈鬥雞〉獲「新竹美展」首獎。
1928	・組成「春萌畫會」，畫友有林玉山、潘春源、黃靜山、朱芾亭、林東令、吳左泉、施玉山、陳再添，蒲添生等，以膠彩畫作為主。
1931	・赴日。入東京川端畫學校學習素描。
1932	・入日本帝國美術學校（今武藏野大學前身）。先進膠彩畫科後轉雕塑科。
1934	・入日本雕塑大師朝倉文夫雕塑私塾，師事朝倉文夫長達八年。
1937	・〈裸婦習作〉參加第十一回朝倉塾雕塑展覽會。
1938	・受父命返臺探親，塑嘉義木材商蘇友讓胸像。因蘇君熟識前輩畫家陳澄波，故委請鑑賞作品。陳澄波鑑賞後甚為激賞，埋下日後聯姻之伏筆。
1939	・返臺與陳澄波之長女陳紫薇小姐結婚，再赴日。
1940	・完成雕塑作品〈海民〉，入選日本「紀元二千六百年聖德太子奉祝美術展覽會」。
1941	・長女秀齡出生於日本。返臺定居。 ・於第七屆「臺陽美展」時成立「臺陽美術協會雕塑部」，蒲添生、陳夏雨、鮫島臺器為會員。
1944	・長子浩明於嘉義美街出生。
1945	・經陳澄波推薦，應省黨部及臺北市政府委託，製作〈蔣主席戎裝銅像〉和〈國父銅像〉，舉家乃由嘉義赴臺北定居於臺北大正町三條通設立工作室，並成立臺灣戰後第一家鑄銅工廠，引入日本翻銅技術。
1946	・二子浩然出生。 ・迄任第一屆臺灣全省美術展覽會審查委員。完成〈蔣主席戎裝銅像〉。
1947	・工作室遷至臺北市鄭州路。 ・二女秀惠、三子浩志、三女秀芳均在此出生。
1949	・應省教育廳委託，主辦暑期雕塑講習會長達十三年。親自指導培育雕塑人才良多。 ・完成〈國父銅像〉，豎立於臺北市中山堂前廣場。
1954	・應教育部之邀請，參加菲律賓主辦的第一屆亞運藝術展覽會。
1957	・一月，豎立〈鄭成功銅像〉於臺南火車站前，成為臺南市地標。
1958	・再度赴日師事朝倉文夫，接受老師資助，直到一九五九年。 ・完成〈春之光〉，入選第一屆日展。
1963	・遷至臺北林森北路，親自設計工作室。為臺灣前輩藝術家目前尚存具有歷史價值和意義的雕塑專業工作室。

1964	・完成〈吳稚暉銅像〉，原立於敦化南路與仁愛路圓環。
1965	・任全國美術展覽會評審委員。
1971	・完成〈蔣公騎馬銅像〉，原立於高雄市三多路與中山路交叉圓環。
1973	・完成〈黃朝琴全身禮服銅像〉，立於臺中省議會前。另黃朝琴半身胸像，置於省議會內。
1980	・參加第二屆「朝象會雕刻展」，此展由朝倉文夫學生們兩年舉辦一次，後陸續參加第三至五屆。 ・開始長期啟用模特兒至一九九五年，其中多為來臺留學之外國學生，進行創作抒情人體雕塑作品，共約八十餘尊。 ・完成〈吳鳳騎馬銅像〉，原立於嘉義火車站前。
1982	・作品〈陽光〉原擬於全國美展在國父紀念館展出，但當時作風保守，拒絕裸作展出，故全國美展之裸體作品全部移師至「春之藝廊」展覽，是年引發「藝術與色情之爭」。 ・任臺北市美術展覽會評審委員。
1983	・首次個展，於臺北省立博物館舉行「蒲添生雕塑50年第一屆紀念個展」。 ・作品〈詩人〉入選法國藝術家沙龍、〈亭亭玉立〉入選巴黎冬季沙龍。
1984	・作品〈懷念〉入選法國獨立沙龍百週年展。
1985	・任中國美術協會榮譽理事。
1986-1996	・赴美探望子女，遊覽尼加拉瓜瀑布，受到巨大瀑布雨霧狂撲之衝擊而突然覺醒，重新燃起已暫停五十餘年之繪畫慾望。至一九九六年陸續完成一系列鉛筆速寫、粉臘筆、油畫等，共計四百餘張。 ・任國立歷史博物館美術審議委員。
1987	・任臺北市立美術館雕塑類美術品審議小組委員。任臺灣省立美術開館展覽會評審委員。
1988	・任臺灣省立美術館第一屆展品審查委員會委員。任臺北市立美術館第三任雕塑類審議委員。任臺南縣南瀛美展評審委員。 ・完成「運動系列」作品。
1989	・任國家文藝基金會美術類評審委員。
1990	・任臺灣全省美術展覽會評議委員。任臺北縣美術展覽會雕塑部評審委員。
1991	・「蒲添生雕塑八十回顧展」於臺灣省立美術館（今國立臺灣美術館）舉行。
1992	・應李登輝前總統邀約製作〈林靖娟老師紀念銅像〉，開始構思創作。 ・任全國美術展覽會評議委員。
1993	・「蒲添生雕塑展」於國立歷史博物館舉行。
1994	・年中，與三子浩志赴歐洲遊歷觀摩各大美術館，以及所景仰的羅丹美術館，加強構思〈林靖娟老師紀念銅像〉模式，返國決定最後之方案。 ・年底感覺身體不適，初步檢查雖是無礙，但醫生認為尚有疑慮。蒲添生為堅持及時完成〈林靖娟老師紀念銅像〉而不願積極治療，其間仍然維持創作不懈。
1995	・「蒲添生 蒲浩明父子雕塑聯展」於嘉義立文化中心舉行。 ・任臺南市美術展覽會雕塑類評審委員。
1996	・於五月十五日奮力完成〈林靖娟老師紀念銅像〉，目前置於臺北市立美術館旁中山美術公園內，製作時間歷時四年。 ・因胃癌五月三十一日病逝於臺大醫院，享年八十五歲。

2010	·臺北市政府文化局登錄並公告「蒲添生故居」為本市歷史建築。
2011	·「神韻、自信——蒲添生百年特展」於臺中國立臺灣美術館舉行。 ·「還真於藝——蒲添生百年紀念展」於高雄市立美術館舉行。
2012	·新光三越文教基金會舉辦「蒲添生家族故事展」，於臺北、臺中、臺南、嘉義、高雄巡迴展出。
2014	·臺南市文化局出版「美術家傳記叢書／歷史·榮光·名作系列——蒲添生〈詩人局部〉」一書。

▋參考書目（依照筆畫順序排列）

· 王白淵，〈省展觀感（五）〉，《臺灣新生報》第5版，臺北，1955.12.5。
· 王哲雄，〈蒲添生、蒲浩明父子雕塑展序〉，飛元畫廊。
· 王哲雄序，〈以技入道蒲添生·藝無止境蒲浩明〉，《蒲添生蒲浩明父子雕塑集》，蒲子超編輯，臺中：景薰樓藝文空間發行，2010.9。
· 本間正義，〈朝倉文夫の藝術〉，《朝倉雕塑館畫冊》序文，昭和61.12初版，昭和63.3再版，日本：財團法人臺東區藝術·歷史協會發行。
· 臺灣省立美術館編輯委員編，《蒲添生雕塑八十回顧展》，初版，臺中：臺灣省立美術館發行，1991.6.18。
· 李欽賢，〈20世紀前葉臺灣雕塑溯源〉，《現代美術》97期，臺北市立美術館發行，頁57-59，2001.8。
· 高雄市立美術館，《向前輩藝術家致敬：還真於藝—蒲添生百年紀念展》，高雄：高雄市立美術館發行，2011.3。
· 黃才郎，〈體現莊嚴生命的自然—蒲添生的雕塑藝術〉，《蒲添生、蒲浩父子雕塑集》序言，嘉義：嘉義市立文化中心，1995.3。
· 陳小凌，〈蒲添生揉和奧運力與柔，雕塑西莉瓦絲之美〉，《民生報》，臺北，1988.11.29。
· 朝倉文夫，朝倉文夫文集《雕塑余滴》，日本：財團法人臺東區藝術·歷史協會發行，1983初版，1989再版，頁293。
· 蒲添生雕塑紀念館、臺北：臺北市政府文化局發行，《生命的對話－陳澄波與蒲添生》，2012.5初版。
· 蒲浩明，〈花，綻開了！－再譜泥土戀曲六十年[蒲添生]〉，國立歷史博物館館刊：《歷史文物》3:4，國立歷史博物館發行，1993.10，頁56-63。
· 蒲浩明，〈蒲添生二十件作品簡介〉，為國立交通大學蒲添生雕塑數位虛擬博物館而寫。
· 蒲浩明，〈陽光與浴後〉，《二二八紀念美展畫冊》，1986。
· 蒲浩明，〈臺灣第一座「國父銅像」的故事〉，《國父紀念館館刊》，25期，2010.5.14，頁8-19。
· 蒲宜君彙編，〈蒲添生語錄〉—— 蒲添生生前訪談、影像談話內容記錄，2004，未出版。
· 蒲宜君，《蒲添生「運動系列」人體雕塑研究》，臺北市立師範學院視覺藝術研究所碩士論文，2005。
· 蒲添生雕塑紀念館，《蒲添生資料集》1-5集。
· 《神韻、自信——蒲添生百年特展》專輯，臺中：國立臺灣美術館發行，2011.1。
· 蕭瓊瑞，《神韻、自信、蒲添生》，臺北：行政院文化建設委員會、雄獅圖書出版公司，2010。
· 〈戰後藝文篇〉（蒲添生1912-1996），嘉義藝文誌第三篇，2002。
· 鄭惠美，〈攀越生命的高峰—追求人體的真與美的雕塑家蒲添生〉，《現代美術》50，1993.10，頁85。
· 羅丹（Auguste Rodin）口述，葛賽爾（Paul Gesell）著，傅雷譯，《羅丹藝術論》，臺北：好讀出版有限公司發行。2003.12.15初版。
· 臺灣省立美術館監製，漢笙影視公司製作，《蒲添生的雕塑藝術》，臺中市，臺灣省立美術館，卡式帶約29分：1/2吋VHS，1991.5。
· 顏娟英，《臺灣近代美術大事年表》，臺北：雄獅圖書公司，1998.10。

▋本書的完成，特別感謝蒲添生雕塑紀念館，父親蒲浩明先生、二姑蒲秀惠女士、三叔蒲浩志先生、弟弟蒲子超先生、妹妹蒲宜佳小姐鼎力協助，並提供圖片，特此致謝。

國家圖書館出版品預行編目資料

蒲添生〈詩人局部〉／蒲宜君 著
-- 初版 -- 臺南市：臺南市政府，2014〔民103〕
64面：21×29.7公分 --（歷史・榮光・名作系列）

ISBN 978-986-04-0577-4（平裝）

1.蒲添生　2.藝術家　3.臺灣傳記

909.933　　　　　　　　　　　　103003309

臺南藝術叢書　A017

美術家傳記叢書Ⅱ┃歷史・榮光・名作系列

蒲添生〈詩人局部〉　　蒲宜君／著

發 行 人｜賴清德
出 版 者｜臺南市政府
地　　址｜70801臺南市安平區永華路二段6號
電　　話｜（06）632-4453
傳　　真｜（06）633-3116
編輯顧問｜王秀雄、王耀庭、吳棕房、吳瑞麟、林柏亭、洪秀美、曾鈺涓、張明忠、張梅生、
　　　　　　蒲浩明、蒲浩志、劉俊禎、潘岳雄
編輯委員｜陳輝東、吳炫三、林曼麗、陳國寧、曾旭正、傅朝卿、蕭瓊瑞
審　　訂｜葉澤山
執　　行｜周雅菁、黃名亨、涂淑玲、陳富堯
指導單位｜文化部
策劃辦理｜臺南市政府文化局、財團法人台南市文化基金會

總 編 輯｜何政廣
編輯製作｜藝術家出版社
主　　編｜王庭玫
執行編輯｜謝汝萱、林容年
美術編輯｜柯美麗、曾小芬、王孝媺、張紓嘉
地　　址｜臺北市重慶南路一段147號6樓
電　　話｜（02）2371-9692～3
傳　　真｜（02）2331-7096
劃撥帳號｜藝術家出版社 50035145

總 經 銷｜時報文化出版企業股份有限公司
　　　　　　｜地址：桃園縣龜山鄉萬壽路二段351號
　　　　　　｜電話：（02）2306-6842

南部區域代理｜臺南市西門路一段223巷10弄26號
　　　　　　　｜電話：（06）261-7268
　　　　　　　｜傳真：（06）263-7698

印　　刷｜欣佑彩色製版印刷股份有限公司
初　　版｜中華民國103年5月
定　　價｜新臺幣250元

GPN　1010300392
ISBN　978-986-04-0577-4
局總號　2014-149

法律顧問　蕭雄淋